瘋狂人生

達利小傳

林惺嶽——著

DALI

向新讀者說開心話

我在一九八○年代所發表的兩篇有關達利的長文。欣逢「瘋狂達利」特展引進台北舉行之際，典藏藝術家庭來電要求將兩篇長文重新編成單行本發行以饗讀者，我欣然同意。理由有三：

其一是，原文雖然發表在一九八○年代，但我感到文中內蘊仍有延伸至今的發揮價值。蓋三十幾年前，台灣倡導藝術的風氣遠不如今，因此除圈內人以外，看到的人想來並不多，尤其是圖文並茂的《卵生的加泰隆尼亞人》是在 1987 年《文星》4 月號當作封面人物介紹，而特地撰寫的。同時破例寫出了兩萬多字的長文並配置大量的圖片，有違一般雜誌封面人物介紹的規格，然而卻獲得了讀者的熱烈迴響。三十多年過去了，遙想 1987 年尚在小學、幼稚園或者未出生的新生代，如今都已成長而漸成社會的中堅，他們曾創造了青少年的次文化，而不斷滲入主流文化之中，拓展出了我們社會文化的新氣象。這些梯次新生社會族群，有權利在觀賞達利特展時，同時參閱《卵生的加泰隆尼亞人》，以增進對這位曾經喧騰一時的超現實主義藝術大師的生平及創作特質的認識，來迎合資訊大量開放流通的時代腳步。

其二是，遠從十九世紀末以至當今一百多年來，台灣長期淪為強權文化的殖民地。因此有關對外國大師級的人物介紹，慣常套用外國人的觀點來論述。我一向堅持台灣應有自主性的文化思考及眼光，以認識自己並放眼國際，來伸張台灣的觀點。有關達利的介紹及採訪，我雖然也參考許多外來的資料及圖片，但卻以個人獨立的思考加以整理，而注入了個人的心得及觀點。至今看來，這篇《點夢成真的大師》¹ 仍然是資料較為周延、詮釋較有系統的可讀性文獻之一，然而我也希望後繼的新生代能夠有比我更精闢的論述出

1　為本書內容在《文星》雜誌刊載時的標題。

現。同時我要在此指出，二戰以後，美國極圖稱霸世界，在視覺藝術方面亦不惶多讓，大力推展美國式的抽象表現主義、普普藝術、歐普藝術、觀念藝術……等等，一波波捲成主導國際的風潮。而風潮中心的紐約藝術論壇，非常的排斥及貶低歐洲的超現實主義。說穿了，其實是一股酸葡萄心理作祟。因為超現實主義的藝術，剛好是美國藝術發展中最弱的一環。當我在 1987 年在雜誌上發表這篇《點夢成真的大師》時，盲從美國潮流觀點的藝術圈內人冷言冷語地認為超現實主義並不重要，達利也不值得介紹等等……大有人在。回想過去種種，更讓我覺得重新印行單行本的必要，以突破被美國文化所長期壟罩的局面。

其三是，達利堪稱國際藝壇的一代奇人，也是超現實主義風起雲湧高潮中最令人注目的繪畫大師之一。他的畫風獨特，不但色彩大膽鮮豔，造型不可思議的奇特，並善於在畫面經營出非常詭異的戲劇化幻覺空間的效果，給予觀眾帶來強烈的視覺衝擊及想像的激動力。最出眾的是他的寫實技術高超，他就以精湛的寫實技法去描繪超現實的奇幻事物及場景，而創下了令人驚嘆的精刻細描而體大思精的震撼性畫作，僅憑這些代表作，就足以登上世紀大師之列。不只如此，他還刻意在自己裝扮及言行舉止方面出奇制勝的引人注意，製造新聞噱頭，引發社會議題，同時更進一步的以他善於製造驚奇效果的手法投入電影畫面設計、舞台設計、服裝設計、櫥窗設計、工業設計及商業廣告設計等等。由於熱衷投入通俗的大眾文化消費市場，而引起當初網羅他的超現實主義團體同儕的側目及反感，而被超現實主義的精神領袖法國詩人布魯東公開譴責並宣布加以開除，但達利毫無畏懼，反而勇往直前的裝瘋賣狂，並在美國宣稱自己才是超現實主義的唯一代表，並自喻「我與瘋子的唯一區別是我並非瘋子」，換言之，他是以正常人的心智去製造瘋狂的創造行為。他的藝術生涯橫跨歐美兩洲，熱衷裝腔作勢的標新立異作風，未免充滿爭議性。但從當代眼光看法，他之投入文化消費市場的驚奇設計行徑，卻深具時下風行的文化創意產業的啟發性，而成為藝術走向群眾，派生出經濟效應的商業化時代的先知。因此達利尚未過去，達利仍然活在當今！

<div align="right">林惺嶽</div>
<div align="right">2012 年 5 月 26 日於台北</div>

目錄

畢卡索是西班牙人，
我也是。
畢卡索是天才，
我也是。
畢卡索靠西班牙聞名，
我也是。

鳥瞰

當飛機從法蘭西平原越過庇里牛斯山，進入伊比利半島上空時，透過機窗下望，整個大地枯黃一片。這裡是地球上一塊堅硬而古老的土地，沒有地震、沒有颱風，也沒有密不透光的大森林，高山、河流、丘陵、平原歷歷可辨。

都市與城鎮在高空看來，就像一堆堆散落在光禿不平荒地上的方形小木頭碎塊一樣，顯得空曠而單調。

這個遠距離的空間印象，與回溯中的壯觀歷史景象甚不相配。初臨斯土的人，真難以想像，這塊乾燥而顯得枯黃的土地上，曾經一度興起了海權稱霸世界的強國。並在過去漫長的紀元中，招引了腓尼基人、希臘人、迦太基人、羅馬人、條頓人、猶太人以及阿拉伯人來到此大地舞台，扮演著朝代興衰的故事。

如今，上述歷史已成過往雲煙，但雲煙過處仍留下了引人追懷的陳跡。北從波濤洶湧的沿岸，一直南下到瀰漫北非情調的地中海岸區，到處殘留著圮毀的舊墟、遺立荒野的古堡、橫越狹谷的褐灰色古羅馬水道及石牆，以及那權威性曾經無遠弗屆的大教堂。

這些象徵昔日朝代風雲的古老建築，與那久經風吹雨淋的奇峰孤岩，摻雜並立地成為突起於伊比利半島上，引人探幽思古的巨大雕塑。這些巨大而日朽的雕塑之間，不時低沉迴盪著清楚幽怨的佛朗明哥舞，節奏亢奮的吉他聲，以及那隨著陽光季節來臨而掀起的鬥牛狂熱。諸如此類的風情，經由各種觀光宣傳，遙遙迷惑著千里之隔的異國人們——西班牙是充滿浪漫情調與傳奇色彩的地方。這些容易滿足東方人幻想的浮面表象，卻也往往遮掩了那些更耐人尋思的雋永事物。

想要觀察西班牙民族的形象，就得退到較遠的距離，站在較高的角度，使視野遍及歐洲，才能調整出適當的焦距，看出西班牙人從舊帝國的衰微下邁向現代的坎坷旅程。

遙想昔日輝煌的藝術，西班牙歷經哈布斯堡、波旁兩大王朝，帝國疆域擴及到現今的奧地利、荷蘭及葡萄牙，殖民地遍及全球。並且產生了三位偉大的畫家 —— 艾爾・葛雷柯（El Greco）、委拉斯蓋茲（Velázquez）、哥雅（Francisco de Goya），他們分別從不同的角度，刻畫出西班牙的古典輪廓與光景——高聳陰森的教堂、耶穌會色彩的僧侶、王朝權貴的影像、高雅的宮女、卡門式的美女、鬥牛場的狂熱，以及西班牙人反抗異族壓迫的悲劇臉譜等等，皆在時光的淘洗中閃閃發亮。

但是，每一個時代的心靈都應該有自己的聲音，更何況，時代的巨輪已經將西班牙後代的子民，推驅到一個與祖先完全不同的世界裡。

輝煌的朝代相繼消失以後，菲立普二世所建立的龐大帝國乃趨於消蝕收縮。繼之政治紊亂、社會動盪，經濟也陷入了困境，在在使支撐過去偉大古典藝術的壯觀背景支離破碎。

當拿破崙大軍在 1808 年蹂躪伊比利半島時，這位一世之雄，對西班牙血跡斑斑的抗暴，不但無動於衷，還不屑地丟下一句話：「歐洲到庇里牛斯山為止。」言下之意，把西班牙逐出了光榮的歐洲，認為西班牙人不配做歐洲人。從此以後，權力的角逐、經濟的變革、思想的激盪、藝術的雄辯等舞台，都移到了庇里牛斯山的那一邊。

1898 年，已經步上沒落的西班牙，被新興的美國擊敗，喪失了最後的殖民地——古巴、波多黎各與菲律賓。這次的打擊，驚醒了西班牙人的帝國迷夢，更激發了新生代的悲憤心智，痛切反省政治上的全盤失敗，體認國家悲劇的造成，在於忽視自己的文化而又輕蔑外國的文化，造成西班牙與自己的歷史脫節，也與歐洲分離。於是力挽狂瀾的文化運動乃告興起，許多有識之士決心經由文學、科學與藝術，來重振自己國家的歷史，並積極地與歐洲先進國家的文化相呼應，這就是所謂的「九八年代」運動。影響所及，慢慢地扭轉了歷史的輪子，這一次不是靠艦隊開路，而是迂迴地由藝術來領銜。

儘管帝國的氣數已衰，但歷盡滄桑的大地依然靈氣未泯，到了本世紀開頭，就孕育出了舉世最佳的畫家，把西班牙式的天才智慧，帶到歐洲藝術中心的舞台上光芒四射，其叱吒風雲的氣勢，強而有力地反擊了拿破崙在一個世紀以前的羞辱性挑戰，逼得法國的評論家嘆道：「現代藝術的思潮來自庇里牛斯山脈的那一方！」

這是一個令人驚心動魄的「挑戰與反應」的故事，故事的主角人物就是名震天下的畢卡索（Pablo Ruiz Picasso）、米羅（Joan Miró）、達利（Salvador Dalí）。

他們三位都啟蒙於加泰隆尼亞（Catalonia）這塊地靈人傑的基地，單槍匹馬地闖蕩國際藝壇，而成為二十世紀主要繪畫思潮中的掌舵人物。

畢卡索始創了立體主義，也幾乎在每一個較重要的畫派領域裡奔馳過，造就了他高高在上而影響力廣泛深遠的地位。

米羅則是橫跨超現實主義與抽象主義的巨匠。

達利更是盤踞在超現實主義中心的一位恃才傲物的怪傑。

這三位大師的出現，不但為西班牙本土的畫家，打開了通往國際大道的信心，也把西班牙的繪畫史帶到異常醒目的地位，更給予本世紀的美術，增添了許多燦爛的光輝。

畢卡索在 1973 年昇天。

米羅隨之在 1983 年謝世。

而達利在 1989 年過身。他在晚年面對逼臨的死神時，仍凜然無懼地宣稱：「由於我是天才，我沒有死亡的權利，我將永遠不會離開人間！」

為什麼年老體衰的達利，仍能口出「不會離開人間」的豪語？這得從他如何來到這個人間說起。

我是一個天才，
我在母親懷胎時，
就意識到
自己的存在

卵生的
加泰隆尼亞人

DALI

達利的全名是薩爾瓦多‧達利，1904 年 5 月 11 日誕生於西班牙東北部靠近法國邊界的小城費格拉斯（Fiqueras）。從小他就是一個眼光炯炯而又充滿特殊好奇心的頑童，對生活周圍異常的、新奇的或令人驚疑的事物，具有高度的敏感，並勇於付之行動予以反應。

有兩件童年往事，最足以點出達利與生俱來的「反常」性格。有一次，他鄭重其事地告訴母親，他已在家裡的某一角落大便，但卻不說出確實的地方，引起全家人急切地尋找達利的「傑作」，其緊張懸疑的過程與氣氛，滿足了小達利惡作劇的心理。

另一件達利樂道的往事，是關於 REVOLUCION（西班牙文意為變革）這個字，達利在少年時期一直把它寫成 RREHEBOLUZION 或是其他的變體，氣得他父親躺在床上痛哭，悲嘆這個看來聰明的孩子，怎麼突然變成了白痴。其實並非達利愚笨，而是他認為 REVOLUCION 這個字的意思非常多變而複雜，因此不能以正常的拼音表達出來。如果正確地寫出來，也就把意思定了型，失去原來活潑的內蘊。

費格拉斯雖然是一個小城，但它鄰近西班牙東北邊瀕臨地中海的著名港都巴塞隆納（Barcelona）。這個工商業大城，在 1900 年前後正是西班牙最富歐洲色彩的加泰隆尼亞地區的首府，也是最受歐洲新思潮衝擊的地方，不但經濟繁榮，同時蓄存著自羅馬時代經文藝復興而發展出來的地域性藝術。基於地緣關係，使達利從小就受到了本土傳統與現代新潮的雙重薰陶。

達利的父親是一位頗為體面的法律公證人，喜好藝術，並結交了一些富有藝術素養的朋友，無形中提供了達利的少年啟蒙環境。據已披露的資料顯示，達利開始接觸繪畫，是緣起於造訪一座名為塔形磨坊（El Molino de la Torre）的建築，這幢豪華的大廈，乃是父親的朋友披索（Ramon Pitxot）先生所擁有，裡面闢有一座經過精心規劃且散發稀有香味的花園，達利就在陶醉於稀有花香之時，看到了披索先生的油畫，如觸電般的激起了他的靈感，從此迷上了繪畫。這次極富戲劇性的際遇，達利後來在散文〈夏日午後〉（寫於 1919 年至 1920 年之間）中透露了動人的片斷：

陽光將滿山遍野染成一片金黃，濃霧為萬物繪出輪廓、添上彩衣，薄薄的溼氣籠罩著屋簷，也浸潤了青草地。鳥兒的歡唱響遍了滿山滿谷，清晨的微風吹拂了小樹林，流出了悅耳的音樂，編織出如詩如夢的美妙時光⋯⋯藝術的渴望，美感的迷戀，清澈明亮的眼眸，攝住了陽光，浸潤著喜悅，透視出令人賞心悅目的大自然⋯⋯

經由「塔形磨坊」的激發，達利沈醉在充滿著陽光與喜悅的大自然，畫出了他的處女作——《加泰隆尼亞的田園與房屋》，受到了長輩們的激賞，鼓勵了達利決心投入繪畫的創作，當一名畫家。

1917 年，達利通過了基督教學校及馬利斯達（Maristas）學校的教育階段，追隨努涅斯（Juan Núñez）教授在格拉巴多（Grabado）市立學校研習繪畫。在這段求學期間，達利不但學得了素描、水彩及油畫的技巧，也開始萌發他對問題的思考及文字表達的能力。

1919 年，年僅十六歲的達利，與幾位同學創辦雜誌《論壇》（Studium），擔任總編輯與撰稿人。這份雜誌專門介紹與討論繪畫史上的大師。第一期先從哥雅開始，接下去是艾爾·葛雷柯、杜勒（Albrecht Dürer）、達文西（Leonardo da Vinci）、安格爾（Dominique Ingres）、委拉斯蓋茲等，在介紹委拉斯蓋茲的第六期、也就是最後的一期，達利發表了他的第一篇詩作——〈當噪音沉睡時〉（Cuando los ruidos se duermen）。同時，他的油畫亦在費格拉斯劇院展出，受到了評論家的重視。

1921 年，達利在父親的同意下，持高中畢業文憑由妹妹陪同遠赴省都馬德里，參加聖費南多美術學院（Real Academia de Bellas Artes de San Fernando）的入學考試，他的應試作品獲得評審教授們一致通過，評語是：

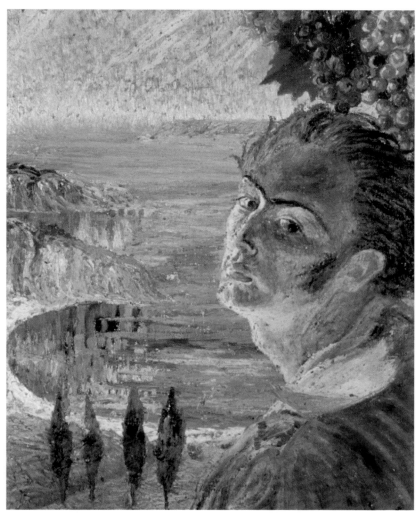

達利　印象派自畫像　1921　私人收藏

**雖然他的畫並沒有按照規定的格式畫，
但卻是如此的完美。**

事實上，達利在 1910 年至 1921 年之間的油畫作品，已經顯示出非凡的
技巧、幻想的氣質及色彩的強烈情感。這些潛力，透過印象主義及點
描派的啟發，生動地表現出他的家鄉景物——港灣、村落、漁船、漁
夫、橄欖樹等特有風情，及親友們的性格與形象。

當達利在 1919 年第一次公開展示他的作品時，評論家就已經在該年 11
月 11 日出版的《Ampurdan Federal》雜誌上，寫下了樂觀的預言：

**就藝術的觀點來看，在音樂協會展出的繪畫作品，很明
顯地說明了作者是一個道道地地的成人，再不需要用
「這位年輕的達利」來稱呼他了，因為這位「年輕人」已
經是個成熟的男人了，也無須再說「他將是個有出息的**

人」，因為他已經是了。像達利憑著對光線的敏銳度，畫出了漁夫優雅的一面，以他十七歲的年齡，勇於用他那熱情洋溢的絢爛彩筆，表現出令人陶醉的意境。他對畫面構圖的意念是如此的清晰，如同活現在我們面前一般地生動，已經達到成熟藝術家的表現水準了。即使是如銀行借據般最不具藝術氣息的東西，在達利的手中，也能點化為上乘的藝術作品。

我們祝賀這位後起之秀的藝術家，並深信隨著時光的推進，我們可以預言——薩爾瓦多·達利將是一位偉大的畫家。

（這篇文章是針對 1919 年 5 月，達利在費格拉斯音樂協會會館的市立歌劇院裡的一項展覽會上，所展出的數幅油畫而論，也可能是第一篇有關達利的報導文章。）

依我童年
與少年的經驗，
我過去是
無神論者；
依我青年時期
的經驗，我現在是
神祕魅力
的崇拜者。

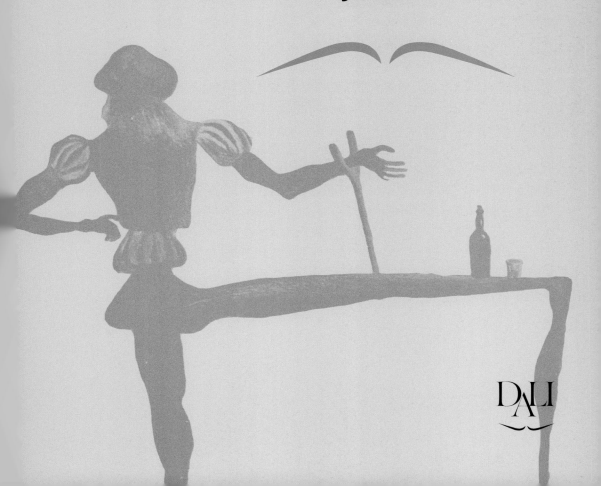

叛逆的
學生

DALI

被家鄉父老期許「將成一個偉大畫家」的年輕達利，來到了馬德里，走上了與既有體制衝突的道路。

1921 年 10 月，達利正式進入聖費南多美術學院就讀，但是這個學校的美術課程卻令他大失所望，他發現教授們大都缺乏專業知識與職業道德，無法傳授他渴望學習的東西。

但是，馬德里這個大城卻洋溢著激發達利活潑心智的新生氣息。做為西班牙的首都，馬德里集合著來自全國各地的年青有志之士，共同對 1898 年因美西戰爭而使國運危機重重表示關切，並熱烈討論西班牙的新生代該如何突破帝國的困境，以重返歐洲社會的問題，這些憂國意識互相激盪成日益高漲的文化自覺氣象。

達利所住宿的馬德里學苑（這裡是專門提供給藝術家居住的國際學苑）更是人才濟濟，擁有在許多文化藝術圈甚為活躍的知名人物。置身其中的達利倒是很沉得住氣，並不急於加入熱鬧的行列。他冷靜下來，以積極充實自我為要務，他決心要過一種禁慾主義式的生活，除了上學或到普拉多美術館（Museo del Prado）以外，他刻意與外界隔絕，獨自關在房裡埋頭苦幹，他的自修朝著傳統與現代齊頭並進。一方面在普拉多美術館認真研究古典大師們的作品，揣摩傳統的構圖及嚴密的技法。另一方面探索畢卡索、胡安‧格里斯（Juan Gris）、喬治‧莫蘭迪（Giorgio Morandi）、喬治‧基里訶（Giorgio de Chirico）等人的藝術，並受到了甚大的啟發。

他的深藏不露與獨來獨往的作風，受到了一群自命前衛派的學生們的奚落與譏諷，直到有人發現達利默默地從事立體主義的創作時，才由譏諷轉為熱烈的推崇。在他們的呼擁下，達利開始原形畢露，不時奇裝異服且縱酒高歌，儼然成為激進派學生的領袖。他率領一群豪放的伙伴，沉醉在馬德里的夜生活裡，放浪於咖啡館、酒吧、夜市與女人之間，經常徹夜不眠地消耗過剩的精力。

隨著追逐時潮的急進生活，達利的潛在個性逐漸公然張牙舞爪，他變得異常地敏感、機智，他熱愛新奇的事物，舉止幽默中透顯著尖酸的諷刺，往往口出驚人之語，做出冒犯忌諱的舉動，並勇於率先向既有的權威挑戰，這些習性與作風日益膨脹的結果，使他很自然地成為一個無政府主義者，而與學校的體制與規範演成對立的態勢。終於，正面的衝突發生了，當學校提名一位名不副實的老師升任教授時，引起了學生們的嚴重抗議，並進而發生暴動，逼得校方召來警察鎮壓。校方在事後追究原因與責任，發現帶頭的是達利。

於是達利因煽動學生暴動的罪名受到指控，被勒令休學一年（1923年至1924年）。但是他並不屈服，也不因此收斂，達利返回故鄉費格拉斯市以後，依然從事顛覆活動的策劃，導致被捕入獄三十五天。他得到的回報，大概只有《巴塞隆納社會黨週刊》（*Semanario socalista de Barcelona*）的「社會司法」欄上出現的一段呼應式的報導：

在費格拉斯，由於政治因素，我們的同志馬丁維拉諾瓦與畫家薩爾瓦多・達利已被監禁。

（1924年5月31日）

這是達利生平第一次因參與政治活動而坐牢，也是最後一次。

達利出獄後，與家人前往西班牙東北角最接近法國的港鎮卡達格斯（Cadaques），全心作畫。該年 9 月，達利挾著受過政治迫害的名聲，擺出了英雄凱旋的姿態重返馬德里，立刻恢復過去白天閉門用功、夜晚縱情酒色的放蕩生活。

1924 年 10 月，達利再度回到學校上課，但他與校方的緊張關係並沒有改善。1926 年 6 月，他因拒絕教授評審團評鑑他的期末考作品，並悍然宣稱：「聖費南多沒有任何一位老師有資格評論我，我退出！」而遭學校開除學籍。

不過，達利並非只是一味叛逆。事實上，他對自己所堅持的信念相當積極且努力，他一直以勤奮的工作來支撐他的自負，並充分掌握了邁向未來的契機。他以自修的方式研究立體主義、未來主義與形而上繪畫的潮流（這時達利還未與新潮的源頭接觸，只是透過書籍與印刷品加以探索）。另外，還認識了對他往後繪畫事業具有重大影響力的電影大師路易斯·布紐爾（Luis Bunuel）及名作家賈西亞·羅卡（Garcia Lorca）。

除此以外，達利因投入政治活動及坐牢，而擴大了眼界、加深了內省，使他的創作心路經驗了超出學院生活領域之外的歷練。不過，最重要的是，他一直把握時間辛勤地作畫，並且提出夠水準的作品，以爭取展示的機會。

1922 年 2 月，達利參加巴塞隆納的達爾曼畫廊所舉辦的聯合畫展，接著在費格拉斯世界圖畫館及馬德里的伊比利藝術家協會中，展出他的油畫作品。然後，在 1925 年 12 月 14 日，他正式舉辦了生平第一次的個人畫展（在達爾曼畫廊展出，為期僅四天）。

值得一提的是，1926 年 4 月 11 日，達利在妹妹及舅媽的陪同下，第一次踏出國門旅遊歐洲，他特地到巴黎參觀凡爾賽宮、格雷萬蠟像館（Musée Grévin），及米勒生前住過的巴比松農莊。滯留巴黎期間，達利的知己、名作家羅卡特別函請他在巴黎的友人專程陪同達利去拜訪畢卡索。進門時，達利滿懷興奮地向畢卡索報告：「我在造訪羅浮宮以前先來拜訪您！」畢卡索泰然自若地回答：「你做得很對！」

然後，達利拿出特別帶來的作品──《費格拉斯的少女》，請畢卡索指教，畢卡索仔細地看，但默然不語。接著達利被請上樓欣賞畢卡索的畫，達利聚精會神地看，也始終不發一言。

事後，達利的密友路易斯·羅美洛（Luis Romero）特地問達利，誰令他印象最為深刻、且可以代表「天才」這個字眼的真義，達利的回答是畢卡索。

顯然地，達利的眼光開始穿越庇里牛斯山展望歐洲，而畢卡索是他心目中的天才偶像。

我的蛻變並不脫離傳統，
甚至可說與傳統是
「**一體兩面**」。
蓋傳統必須日新月異，
而著重於發現的另一面。
它並非如靜態中的外科，
只是敷藥於創傷的部分，
或切除病患的手足四肢。
而是要使創傷的皮膚
或有缺陷的四肢
再生。

蛻變

DALI

達利在 1926 年第一次拜訪畢卡索以後，深受感動，並尊稱畢卡索為天才。但是這種心儀的流露，並不表示達利將跟隨畢卡索的立體主義腳步前進。

從達利以後的創作發展看來，可以很微妙地發現，會見畢卡索的那一年，也是達利吸收立體主義的最後一年。

達利最熱衷立體主義是在馬德里求學的階段，因為那幾年是立體主義在新潮中最領風騷的時機。遺憾的是，馬德里的美術學院裡，竟然沒有人能夠向學生解釋立體主義的理論，使得天生叛逆性強的達利，刻意往立體派、未來派與形而上繪畫的領域試探，不但贏得了激進派學生們的敬意，也為自己的創作開拓了新境界。

但是經由立體主義所達到的新境界，也只是達利創作蛻變上的一個過渡階段而已。再者，新思潮的吸收亦不限於立體主義，達利吸收畢卡索與格里斯的立體派畫風之時，也同時鑽研義大利基里訶的形而上繪畫，依我看來，形而上繪畫對達利的影響，遠比立體派繪畫來得深入，因為立體派的分割方式不久就從達利的畫面消失，而基里訶畫面上所具有的空曠神祕感，則一直隱約存在於達利往後的作品裡。無論如何，立體主義的造形理念，很難留住達利飛騰般的幻想和熱情。

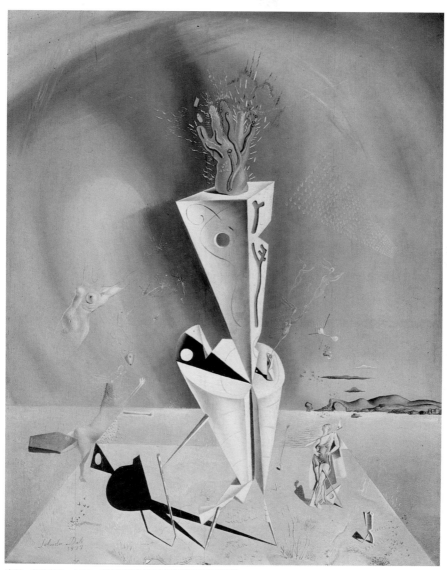

達利　器械與手　1927　美國佛羅里達州聖彼得堡達利美術館

從開始入門習畫到 1926 年之間的繪畫歷程看來，達利絕不是一位盲從新潮的人物。他雖然喜新好異，標榜風氣之先，但內心也有執著的一面。從少年時代的美術課堂裡，他就學到所謂「不越線」（A no pasar de la linea）的觀念，長大後，他對線條在構形上所能達到的極限非常重視。因此，他對各種客觀物體的變形與幻想，具有加以精細描繪的耐心，並不因潮流的衝擊而動搖。這種精描細繪的耐心，是從古典大師作品的嚴密完整而得到啟示，乃是達利在馬德里自修吸收到的另一面。他最欣賞西班牙十七世紀最偉大的畫家委拉斯蓋茲。達利 1919 年就在《畫室雜誌》發表他的看法：

朝氣與活力是委拉斯蓋茲畫人物肖像的兩大重點。深刻明顯的線條所勾出的輪廓，讓人乍看之下，對整個畫面的印象更為深刻，繼而漸漸為蕭穆深沉的面部表情所吸引，充滿一股靈活和智慧的力量……與其說，委拉斯蓋茲為我們「臨摹」了一個西班牙，倒不如說他「創造」了一個真實活現的西班牙。

達利對委拉斯蓋茲如此由衷的推崇，一直到老都沒有改變，他後來更以斷然的語氣強調：

當我將自己與過去偉大的名家如維梅爾（Johannes Vermeer，十七世紀荷蘭畫家）或委拉斯蓋茲相比，我自認為是一個藝術大劫難。

由此看來，達利對優異的古典傳統，懷有一種深入的體察與禮讚。

另外，值得注意的是，達利的繪畫起步是從他出生的土地出發。在面對陽光普照的地中海邊景物寫生時，受到了印象主義與點描派的洗禮。但他所要捕捉的表現質素並不是光，更不是時辰的光影效果，而是一種更強烈、更雋永的印象。這種印象乃是以一種誇張的色彩抒情手法，描繪出帶有夢幻意味及戲劇化的效果所造成，達利引用印象派及點描派的技法，卻流露出了象徵主義的意境。特別在 1921 年的自畫像，已經叩上超現實主義的大門了。

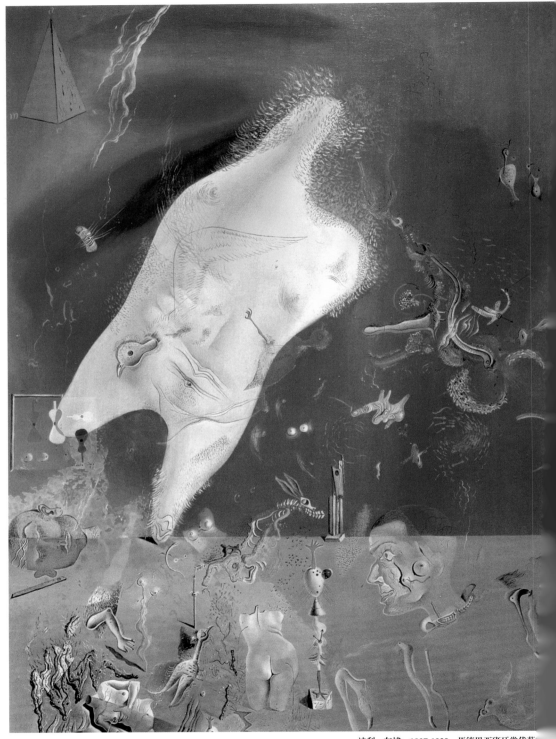

達利　灰燼　1927-1928　馬德里西班牙當代藝

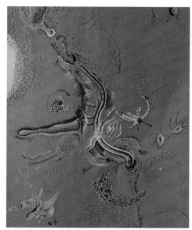

達利　灰燼（細部）

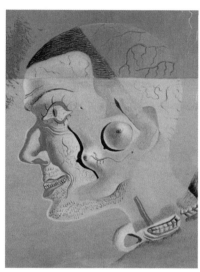

達利　灰燼（細部）

達利　灰燼（細部）

達利　灰燼（細部）

基於出生地理的薰陶及古典歷史的啟發，使達利面對新潮之際，也不會跟自然及生活的世界脫離去經營純粹的繪畫性系統，他寧願擴展眼界去包羅自然萬象，揭開心靈去承受造化的奧妙。

擺在達利面前的創作課題，並非捨棄傳統及現實的世界，而是如何從傳統中脫胎換骨，從生活的寫實中發現「另一面」。

1927 年，蛻變的時機已經來臨。他在綜合立體主義裡做最後的逡巡以後，便轉而經由雜誌的資訊，研究超現實主義，並突變式地創作了《器械與手》（Apparatus and Hand）、《蜜糖比血甜》（Honey is Sweeter than Blood）、《灰燼》（Cenicitas）等一系列變形、詭異、誇張，而描繪又極為細密的超現實作品。達利由此開啟了潛意識的門派，展示了新的幻覺空間，喚起了不經現實邏輯所支配的怪異精靈，凌空漂遊。

為了激發想像力，達利特別在卡達格斯的海灘收集細沙、卵石、細麻繩、軟木塞等各種材質來融入他的畫面，以製造超現實景物的特殊質感。

另一方面，達利糾集志同道合的藝友合辦了黃皮書刊物（Manifest Groe），鼓吹超現實主義，並向既有的陳腐藝術教條宣戰。

強烈的潛在意識的表現，既然已成為達利個人創作的主導意念，他乃在 1928 年秋天再度赴法，在米羅的引介下，認識了超現實主義畫家們，也見識了紅磨坊妓院的燈紅酒綠。這次巴黎之遊令達利感觸最深的，是看到超現實主義運動的核心畫家馬松（Masson）、恩斯特（Ernst）、馬格利特（Magritte）等人的繪畫作品。他把上述畫家的創作觀摩印象帶回西班牙，在故鄉費格拉斯的畫室中反覆思索研究，並與自己的新作品相互印證。於是，一條通往歐洲藝壇的大道，豁然開朗。

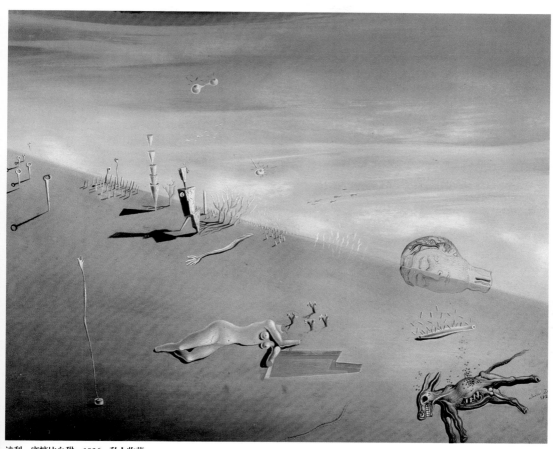

達利　蜜糖比血甜　1926　私人收藏

卡拉——
我將每天為著妳的
幸福而努力作畫，
以我的靈感浸著妳的

血

塗在畫面上，
並決定在作品裡
簽上我們兩個人的名字。

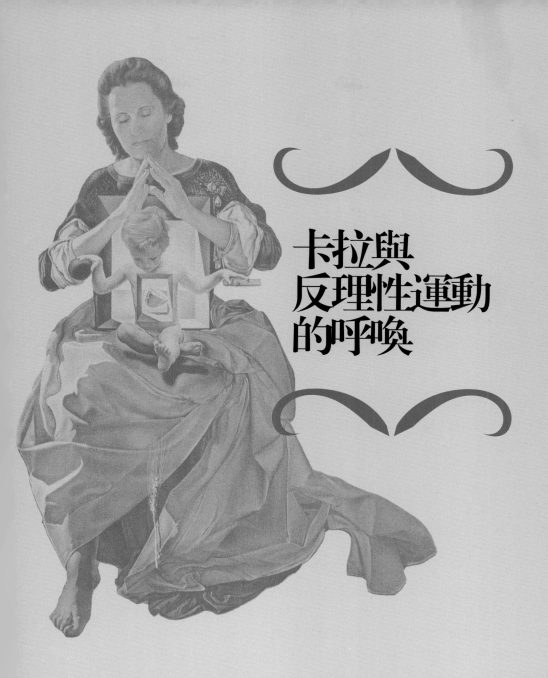

卡拉與
反理性運動
的呼喚

DALI

當達利的創作朝超現實主義的方向蛻變而蓄勢待發之時，也是歐洲超現實主義運動方興未艾之際。

要瞭解達利與超現實主義運動的關係，及其後的發展，必得對這個影響面甚大的運動，予以概略地回溯。

一般說來，超現實主義運動是緊跟著達達主義運動之後，而延續出來的一個積極的藝術運動。起先兩者並無顯著的區別，而這兩種運動的產生，公認是對西歐傳統價值崩潰的直接反應，導火線則是一場近乎盲目的血腥大戰。

回顧第一次世界大戰，實為西方世界首次經歷到最艱苦與最慘痛的戰爭，不僅付出了大量的鮮血，也無情地摧毀幾個世紀累積起來的傳統文化資產。

1914 年 8 月戰爭爆發之時，在快速而成功的政治宣傳之下，大約有五百萬歐洲青年欣然應徵入伍，並各自相信自己是站在正義的一方，也認為戰爭很快就會結束。這種輕鬆的心理主要立基於十八世紀承續而來的樂觀思想——理性與進步。

蓋二十世紀開端，絕大多數的歐洲人仍然相信，宇宙是整然有序的結構，世界是可以理解的，其運作方式是根據科學發現的定律，而人類皆具有一種天賦的理性，能夠經由教育發展，認識宇宙秩序的真理，順此合理的大道邁進，將可漸至完善之境。經過十九世紀的科技進步、教育普及、經濟成長及政治自由的擴大，的確帶給了西方人無比的信心。

因此，雖然進入二十世紀不久即面臨一場空前的大戰，西方人並無大禍臨頭的感覺，大家還以為戰爭頂多支持六個月，甚至出征的戰士也相信年底就可以回家過聖誕節。

沒想到經過第一次瑪恩河之後，戰局竟然陷入膠著狀態。戰線從比利時北海沿岸一直漫延到瑞士邊界，長達三百哩，雙方掘壕對抗而演成拉鋸的陣地戰，進之擴大為總體戰，把整個世界捲入了戰爭。在血腥的壕溝攻防戰中，雙方投入了砲彈、瓦斯與機關槍，軍火消耗極大，進攻率極小，但卻造成了非常可怕的死亡率。尤其是 1916 年的凡爾登戰役之後，每個早晨或下午的時間，就有數量相當於一個中等城市的壯丁死去。雷馬克曾在《西線無戰事》中赤裸裸地寫道：

前線是一個籠子，在裡面什麼事都可能發生，我們只有恐懼地等待，我們躺在拱手的彈殼網中，生活在不安的疑懼中，只有聽天由命。

戰爭打了四年，歐洲的青年大量死去。在戰性與恐怖的屠殺中，很少人會相信「戰死沙場的人有福了，因為將躺在上帝的面前。」而當初世界有條理秩序的進步說法，更顯得荒謬可笑。

那些解甲歸來的詩人與藝術家，在飽受戰火蹂躪之餘，不禁悲憤填胸。但他們痛恨的對象不是戰場上的敵人，而是養育他們的上一代，以及上一代所遵崇的社會秩序、政治制度，與文化思想體系。因為就

是這一切把他們帶進了戰爭的屠宰場。於是他們採取全盤否定的藝術行動，公然對既有的體制、道德及美學等傳統價值觀念，加以嘲笑、破壞與抗議。這個乖僻而虛無的運動由詩人首先發難，羅馬尼亞詩人查拉（Tristan Tzara）於1916年在瑞士蘇黎士登高一呼，立刻蔚成風氣，並瀰漫到歐洲各大城市。

達達主義者主張該毀滅偽善、腐敗的舊世界，並清除教條的殘渣。但是一意否定的消極作風，不免在掀起一陣風潮之後，逐漸走進了沈寂的死巷。然而，掃蕩既存的權威教條以後，似乎已為後起的積極新興力量鋪出了坦途。

首先，有兩種思想學說因此更具說服力而大為流行：其一是法國哲學家柏格森（Henri Bergson）的生命哲學；其二是奧地利精神分析學家佛洛依德（Sigmund Freud）的潛意識理論。

柏格森的思想注重內省與直覺。在他看來，人的生命是存在於永久持續、時時變化的流動之中，是不能解析與分割的，因此無法以理智的概念去認識，只能透過直覺的領悟來掌握；而直覺不受因果律的支配，也不受其他既有的自然法則所控制。

因此，柏格森著重本能而貶低理智、抬高直覺而輕視推理。他特別強調，心的存在就是不斷的流動變化，不斷的流動變化就是不斷地創造自己。這種強調流動變化及憑直覺掌握真實的觀念，給了對理性失去信心的戰後藝術家莫大的啟示。

不過影響最深的，還是佛洛依德。他主要的貢獻在於潛意識的發現，他告訴世人，人的心理底層存在著不為理性、道德所容納的本能與慾求。這些潛在的力量才是個體生命最實在的「本我」，其中最強烈的就是性慾。而人內心的「本我」，實際上是支配人類行為與思想的最根本的原動力。雖然它受到現實規範的壓抑，但卻常以夢的方式表現出來，夢就是潛意識「化裝」的滿足，也代表著人性最真實的一面。

因此，佛洛依德主張潛在的「本我」不應一味加以壓抑，應該為它尋找合理可行的發洩途徑。而藝術的創作，就是潛意識「本我」超越現實邏輯與規範的昇華表現，夢與藝術具有共通的性質。

處於感染了上述學說的時代空氣中，使反抗既有理性教條的藝術運動，得到了學理上的激勵。終於，一個才華橫溢的靈魂人物出現了，他就是法國詩人布魯東（André Breton）。他本是一個學醫的法國青年，在戰時被指派到一個心理治療機構服務，在診助遭受砲火震嚇的病患時，發現了潛意識的力量與作用，從中體會出佛洛依德理論的重要性，進而驅使他放棄學醫，轉向研究潛意識自發作用在藝術開拓上的可能性。他與詩人蘇波（Philippe Soupault）積極實驗，當他們發現用「自動記述」（即是透過自由聯想，試著把隨心所欲的思想轉換成文字），能夠促成潛意識心象的流露，並造成令人驚異的感動力量時，便毅然地脫離達達主義而樹立超現實主義的大纛。許多詩人、小說家、畫家等人紛紛投在他的麾下，由他領銜推展成集體性的運動。

基於對戰爭破壞的記憶猶新，使人們一時傾向以非理性的主觀意識，來解釋令人困擾的世界。他促成了歐洲人對潛意識的嚮往，藝術家更

紛紛去發掘原始而充滿創意的力量與質素，以期表現超出既有理性範疇、更具生命力的創作。流風所及，使超現實主義運動匯成聲勢更為浩大的潮流。

因此，達利在 1928 年到巴黎接觸超現實主義運動的源頭時，其心中的興奮與熱騰是可想而知的，因為他是天生的超現實主義者，具有充分的自發性條件，來反映這個強大的反理性運動的呼喚。他在費格拉斯潛心作畫一年後，決心到巴黎去投石問路。

1929 年，在巴黎的布紐爾邀請達利到巴黎參加其電影《安達魯西亞之犬》（Un Chien Andalon）的製作。達利欣然三度赴歐，並乘此機會與法國超現實主義者交往，並於同年夏天邀請他們到卡達格斯度假，應邀者有畫家馬格利特、畫商開米爾・吉曼（Camille Geoman），及詩人保羅・艾呂雅（Paul Eluard）。在這個聚會中，發生了影響達利一生的大事，他遇見了卡拉（Gala），她當時是艾呂雅的太太，原籍俄國。兩人相見立刻被彼此吸引住了，達利狂熱地愛戀著這位比他年長的俄國女人，而卡拉對這位窮困的天才，也報以知心的關懷與奉獻，於是兩人開始祕密幽會。

當超現實主義的發言人布魯東在畫展開幕時，正式宣布超現實主義的陣容出現一顆新星時，達利卻不在現場，他在巴黎郊外與卡拉幽會。他與她不顧一切地結合了。對於這件事，巴黎的藝友們採取開放的態度，甚至卡拉的丈夫艾呂雅也慨然予以成全，但遠在西班牙的老爸卻無法忍受，這位研究法律、信奉天主的嚴肅老人，對自己的兒子貪戀別人的妻子，委實感到深惡痛絕。

但對達利來說，卡拉實在太重要了，他無論如何捨不得放棄，只能橫下心來抗拒嚴父的旨意。父子在爭執之下，達利斷然離家遠走巴黎，而且達利不久即接到父親寄來的斷絕父子關係的通知書。這是一個嚴重的打擊，他為了保有自己所愛戀的女人，卻失去了可敬的父親。達利在悲哀之下剃了光頭，將剃下的烏髮包在午餐吃剩的海膽殼內，再挖個土坑埋在地下。這個「創作」表示達利為生育他的父親及家庭舉行了悲哀的葬禮。

達利與卡拉的結合，以西班牙的傳統習俗及宗教觀點來看，是離經叛道之舉。但就達利的藝術生命而言，卻是十分正確的抉擇。

卡拉是一位了不起的女性，也是天生的藝術家伴侶。她具有母性的溫柔與戀人的熱情，更可貴的是，她還擁有激勵天才的靈性，她全心為達利奉獻。也只有她，才能包容達利乖張的個性、穩定達利的情緒、鼓舞達利的鬥志。像達利那樣有著狂想氣質的人，情緒經常很激動，特別在他被逐出家門以後經濟困頓，生活苦不堪言。唯一能幫助他與撫慰他的，就是卡拉。他們決定共同生活以後，相偕來到離故鄉費格拉斯以北十八哩的偏僻海岸，向當地的漁戶人家買了一幢本為放置漁具的陋屋定居下來，同甘共苦地開創了達利的藝術生涯。

1929 年是達利藝術生命中最具關鍵性的一年。因為這一年他得到了卡拉，也正式加入超現實主義的運動，如魚得水地在波濤洶湧的浪潮中力爭上游。

我斷然否認我的一生就如
暴發戶一樣。
我的生命中，曾經有過
悲劇性的錯誤，
但我在錯誤中仍一直保持

不虛偽 的本色，

雖然其中摻雜著
戲謔人生 的意味
（極善於諷刺，挖苦他人），

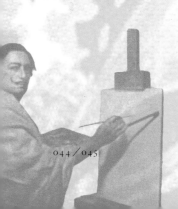

風起雲湧

不過這並非表示不真誠。
我的畫風所憑藉的是
造物的神韻，
天地乾坤隨我轉移
並嘉惠於我，
但我並不濫用這種
超越其他畫家的優越感。

達利正式加入超現實運動以後，面臨了更大、更艱苦的挑戰。

當時的歐洲藝壇已經是風雲際會、人才輩出。畢卡索、康定斯基（Wassily Kandinsky）、史特拉汶斯基（Igor Stravinsky）、格羅佩斯（Walter Gropius）及柯比意（Le Corbusier）等典型代表人物，已分別在繪畫、音樂、設計、建築方面建立了輝煌的成績，戰前不成氣候的前衛藝術，已經成為戰後龐然的文化主流。而超現實主義陣容中的畫家如米羅、夏卡爾（Marc Chagall）、坦基（Yves Tanguy）、恩斯特、馬格利特等，更是歐洲畫壇的一時之選。達利必須在創作上衝刺，提出獨創的觀念與技法、樹立卓越的畫風，才能在臥虎藏龍的環境中脫穎而出。

依照超現實主義在 1924 年所發表的宣言：

超現實主義，是心靈的純粹自動主義，用口述筆記及其他的方法，來表現思想的真正運作過程，對於心靈的刻畫與記錄，要掙脫理智的桎梏，排除美學、道德的規範所加諸的干擾……。[1]

1　超現實主義第一次宣言，不是短短幾行字，而是一大篇長文。五〇年代以還，國內美術界對該宣言的介紹，只簡單地擇譯「定義」的部分。就筆者資料所及，只有 1965 年出刊的《笠》雜誌，曾將整篇宣言的譯文刊出，由葉笛先生所譯。

詩人們從這個宣言出發，埋頭於無意識自動記述法的發掘，畫家也致力開拓幻覺及流動性的技巧，對各種偶然與不經意的現象或效果，均持以認真的態度。他們作畫時沒有腹案，也排除先決的構想及先導的概念，以使內在的衝動能夠像泉水般地經由畫筆流灑在畫面上。但是這種憑本能的流露，只能算是初步的嘗試。

超現實主義者相信夢比現實更真，那麼夢中世界的奧妙與不可思議的內蘊，則並非偶然性技巧所能全盤或深入地掌握。更何況，自動性的技巧不見得能達成超現實主義者所刻意追求的「驚異」美感。

布魯東曾在他的宣言中強調：

驚異永遠是美麗的，不論何種驚異，都是美的，甚至可以說，唯有驚異是美麗的，……只要能把人類的感受性搖撼起來，什麼方法都行。

顯然地，超現實主義的繪畫世界，需要更多元、更繁複靈活的技法去開拓，以避免這個偉大的藝術革命運動囿困在原始的定義中。

達利投入超現實主義運動不久，即提出他獨到的見解。他認為完全排除理智的作用，聽任下意識流露，未免太消極了。這種認識，是經過一段經驗而悟得的。起先達利也嘗試自發性的手法，作畫時寧可枯坐

終日，也要等到靈感出現，並在近乎催眠狀態下才落筆作畫，其結果雖然能得到即興的神馳與偶然性的趣味，卻不足以支撐繁複壯觀的主題，無法產生戲劇化的震撼力量。

達利所要追求的，是更為積極、更具征服性的超現實表現層次。要達到這種創作的要求，就得借重理智的力量，經由特殊的方法來掌握潛意識的世界。而所謂特殊的方法，就是「偏熱狂批判法」（Paranoiac-Critical Method）。如此「偏執狂批判法」與真正偏執狂病患者之間的區別，在於前者是清醒而有意地運用狂想的方式來解釋這個世界，以發揮非合理性的異常繪畫效果。

基於「偏執狂批判法」的觀念，達利為他的超現實繪畫下了一個簡明的界說──繪畫是一種用手與顏色去捕捉想像世界與非合理性的具體事物之攝影。

在這個界說下，導致達利的作畫技巧日益寫實化與精密化，意象情思也同時日益繁雜而富於機智變化。透過積極與偏執的想像程序，達利能將複雜混亂的幻象系統化，而呈顯均勻擴張的效果，創造出多重角色交織變化的造形意境。例如一個女人，同時是一匹馬及一把吉他，或者在伏爾泰的臉上出現兩個修女，畢卡索的臉上出現達利的眼睛等等，令觀者在戲劇化情節的連環緊扣下目不暇給。這些奇幻的構思，經由攝影般精確的技法及耀眼的色彩來表達，使達利的畫面，能散發出巴洛克式華麗壯觀的激情，以及超人一等的想像激動力。

從 1929 年至 1933 年之間，達利靈感泉湧，創作源源產生，達到了個人繪畫生涯上空前的豐收，為超現實主義運動注入了一股振興的活力，

頗令布魯東激賞，認為達利是繼 1920 年代米羅與恩斯特以來，最令人震撼的人物。布魯東分析達利的原創力，在於他能綜合當事者與旁觀者的角色，並且在理論與抒情之間取得平衡。

「偏執狂批判法」的創作發揮，使達利迅速崛起於歐洲畫壇，成為 1930 年代初期如日中天的超現實主義畫家。

除了繪畫以外，達利也為超現實主義的推展，貢獻多方面的才智。他不斷地演說、撰文鼓吹超現實主義，還與友人拍攝電影，把超現實主義運動伸展到電影的領域。他與布紐爾合製電影《黃金年代》（L'Age d'or），原定 1930 年 12 月 23 日在巴黎上映，卻因右翼團體引發的暴動而停擺。不過，許多超現實主義者聯合簽署了一項聲明，表示這部影片是正統的超現實主義作品，並強調其革命性，也在藝術上標榜超現實主義的主題──「欲望的解放」。

到了 1934 年，達利已經成為歐美畫壇上廣受注目的熱門人物。光是這一年就分別在巴黎、倫敦、紐約與巴塞隆納等地舉辦了六次個展，都相當成功。

1935 年，他同時在巴黎與紐約發表一篇重要的文章──〈非理性的征服〉，闡揚自己的繪畫思想，他宣稱：

在繪畫的天地中，我全部的野心，在於以最明確堅定的瘋狂態度，把那些具體而非理性的幻象加以形體化。

達利的名氣越來越大，自我標榜的宣傳花招也越來越多，引起其他超現實主義畫家們的側目，因為他在 1934 年第一次抵達紐約時，就傲然宣稱：「我是超現實主義唯一的真正代表。」接著，他在哈佛大學發表演說，吐出了一句達利式的名言：

我與瘋子的唯一區別是，我並不是瘋子。

最具噱頭的是，1936 年在倫敦為「國際超現實主義大展」所舉辦的一場演講中，達利為了具體說明他表達潛意識的苦心，他特地穿著潛水衣上台，結果幾乎窒息而亡，同伴們為了解救他，不惜把潛水衣扯破，並用重鐵鎚敲開頭盔，才使達利在即將悶死之前，及時地緩過一口氣。但不明真相的觀眾以為他表演逼真，還紛紛報以熱烈的掌聲。

達利雖然言行誇張、好出風頭，但創作上卻極為勤奮，不停地奔波參加了所有的重要聯展，使「偏執狂批判法」的作品巡迴到歐美各大都市，聲譽與日俱增。

1936 年，達利在美國紐約的立德（Reid）、勒福佛（Lefevre）兩間畫廊展出了一批油畫代表作，包括《偏執狂批判的城邦：歐洲歷史邊緣的下午》（Suburbs of a Paranoiac-Critical Town: Afternoon on the Outskirts of European History, 1936）等重要作品，外加十二幅素描。同年，美國《時代雜誌》選他為封面人物，正式肯定達利的國際性聲望。一個來自加泰隆尼亞的「瘋子」，終於熬出頭了，距他被逐出家門才過了七個年頭。

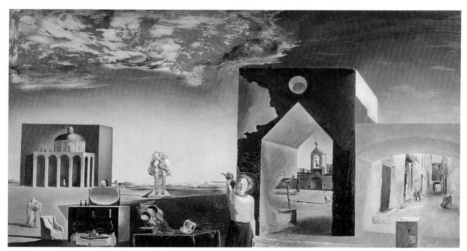

達利　偏執狂批判的城邦：歐洲歷史邊緣的下午　1936　私人收藏

我是當代堅拒依附於
任何性質的
黨派或政治團體的
極少數藝術家之一。
我熱愛歷史，
因為它是
超脫自然的範疇，
而政治只不過是
歷史裡的一段短暫的軼事。

決裂

DALI

當達利意氣風發的時候，歐洲的政治局勢與文化氣候已經顯出翻湧變調的癥象。

1929 年，紐約股票市場發生崩潰現象以後，經濟逆轉的風潮開始席捲整個歐美。史無前例的經濟大恐慌，造成百業蕭條與大量人口失業。歐洲人渴望戰後恢復安定與繁榮的希望被打成了泡影。經濟的困頓與無奈，羞辱了許多身強力壯卻無能養家的社會中堅，使他們的心理遭受了大戰以來最嚴重的創傷。在憤怒與徬徨之下，歐洲人急切尋找脫離困境的方案。

誰能解決 1930 年代的歐洲經濟問題，誰就可以支配歐洲。

1933 年，希特勒上台，以廣泛的公共投資、管制物價、薪資及資源分配等統治經濟的手段，把一個飽受經濟恐慌打擊的悽慘德國，在短期間內轉變為令人畏懼的強國。法西斯的陰影從此隨著納粹的強大而急速擴張，一股防止藝術過度放縱的浪潮也隨之興起。

1937 年 7 月 18 日，希特勒在柏林文化之屋特別安排的「頹廢派」藝術展覽中，發表演說指出：

……就像對政治活動一樣，對德國的藝術生活，我們也決心做一番清掃廢話的工作。如果藝術家想在這裡展覽，能力是必要的條件。……猶太人的影響力非常的大，同時由於他們控制新聞界，所以能夠脅迫那些擁有「正常、健全的才智及人類天賦才能」的人。……從這些送來展覽的作品中，我們可以明顯地看出，在某些人的信念中，確實認為草地是藍色的、天空是綠色的、雲彩是硫磺一般的黃色——或者他們也許願意說：就這樣去體驗吧！我不需要問他們是否真的這樣看待或感覺事物。但是為了德國人民，我只有阻止這些可憐的不幸者，顯然他們的視覺有問題。

他們喋喋不休，意圖藉此說服當代人，這些錯誤的觀察是事物的真相。我必須阻止他們這種狂妄的企圖，阻止他們把這些東西變成「藝術」。……藝術家不是為了藝術家在創作，他們是為了人民而創作。我們必須留意，自此以後，要邀請人民來評斷他們的藝術，……人民認為這種藝術是恬不知恥、自大自傲所造成的，是一種缺乏技巧而愚蠢的震撼。……很可能天賦魯鈍，八到十歲的小孩子的作品。……這些結結巴巴的藝術，……很可能是石器時代的人創造的。[2]

2　本段希特勒的演說文，是錄自 Robert Poxton 所著的《二十世紀歐洲史》第十章。中譯本由國立編譯館主編，黎明文化事業公司出版（民國 73 年 4 月初版）。

事實上，在獨裁者的恐嚇信息還未發出以前，歐洲的文藝思潮已經有了轉變：誇張主觀意識的前衛藝術顯出了虛脫的蒼白。法西斯的崛起與經濟大恐慌的打擊，激發知識分子覺悟到紀律與自我犧牲，比個人主義的抗議遊戲更符實際。許多藝術家因而從一味自我表達，轉向社會的行動主義（Social actionism），志同道合地集結在「保護西方價值」的旗幟下，反抗法西斯主義即將帶來的威脅。布魯東就是態度非常積極的領袖人物。

為了在日益高漲的毀滅性潮流中，拯救「我們親身辛苦建立起來的小船」，布魯東傾向與共產主義結盟。[3] 他在 1930 年發表的第二次宣言就充滿政治性的意味，強調嚴格的道德與革命的紀律，認為超現實主義就是「現實的真理」，如果不能真正改變信仰或者他人的生活，就不成其主義。而「愛情」與「革命」將可帶動這個世界步入更好的明天。

第二次宣言發表後，布魯東等人也把機關刊物改為《革命的超現實主義》（原本是《超現實主義的革命》，從 1925 年到 1929 年共出版五年），這就是超現實主義運動在 1930 年代的際遇。

3　傾向與共產主義結盟的並非只有布魯東而已，這幾乎是當時反法西斯的作家與藝術家的一般傾向。特別是 1930 年代，社會主義、民生主義與共產主義在反法西斯主義的旗幟下，結盟成人民陣線，一時更感染了歐洲的藝術家。在《二十世紀歐洲史》的第十三章中有概略的論述。

敏感的達利當然洞悉時勢風雲，但他巧妙地避開了正面的衝突，而表現出與布魯東等人迴然不同的想法與作法。他在第二期的《革命的超現實主義》上，發表了〈臭臀〉這篇文章，也呼籲革命，但拒絕加入共黨控制的「革命作家與藝術家協會」。他到底是一個熱愛繪畫的人，一心所繫的是潛意識的探索，以求在藝術的創作上實現人類心智的解放。儘管介入政治的人強調，社會解放是心智解放的先決條件，但達利對政治活動不感興趣。

即使在 1936 年西班牙內戰爆發，祖國同胞陷於水深火熱之中，達利也僅在事發前的六個月，畫了一幅《柔軟的建築結構和煮熟的蠶豆（西班牙內戰預告）》（Soft Construction with Cooked Beans〔Premonition of the Spanish Civil War〕, 1936）以表心之所繫。當許多歐洲的文人作家紛紛離開書桌，前往西班牙為反抗法西斯而戰時，達利卻避居義大利，神遊於古典大師的世界裡，不曾像畢卡索表明堅定的政治立場。[4]

從介入社會的行動看來，達利的「革命」不是沿著政治層面來發展，而是面對著廣大的文化消費大眾，致力改變大西洋兩岸人民的觀念，使他們接受超現實主義的藝術。事實上，也由於他的努力，才使超現實主義運動更為輝煌。在風起雲湧的 1930 年代，超現實主義得以新的壯觀面貌出發，實應歸功於新崛起的達利與馬格利特的創作成就。

4　西班牙內戰爆發後，畢卡索堅定地站在反佛朗哥（Francisco Franco）的立場，並一直堅持到死為止。

無論如何，超現實主義運動的本質是藝術性，而非政治性的。因此布魯東與阿拉貢（Louis Aragon）等人之介入政治，自然乏善可陳。[5] 即使《革命的超現實主義》出刊，封面也不是鐮刀斧頭，而是鍊金術士的袍服。

然而，達利的自我膨脹及熱心於名利，也招致布魯東與其他超現實主義者的反感，雙方嫌隙越來越深。這是無可奈何的，因為達利已經變成一個工作應接不暇的名人；創作、展覽、演講、賦詩、撰文、寫劇本、拍電影、設計舞台，甚至替人畫肖像等，占滿了他的時間。他馬不停蹄地投入了熱烈歡迎他的文化市場。

經濟恐慌、人民陣線、共產主義及法西斯主義，似乎沒有困擾到他。而雜誌、畫廊、收藏家及商業機構的支持，更使他能安然作畫，從容地來往於巴黎、倫敦與紐約之間。

在他避居義大利的期間，得以有機會觀摩達文西、拉斐爾（Raffaello Sanzio）的畫，深為這些文藝復興巨匠的優美細膩畫風所傾倒，遂加深了他對寫實技法的信心與磨練，因而更使「偏執狂批判法」的繪畫表現出夢的逼真魅力。於是達利後來居上地成為超現實主義畫家中，

5　超現實主義的領導者為了反法西斯勢力，曾一度想與共黨結盟，最後卻為共產國際所愚弄。1930 年，阿拉貢與薩度爾（Georges Sadoul）代表超現實主義陣容遠赴俄國的卡爾柯夫（Kharkov），參加第二屆國際革命作家大會，本來的任務是在大會宣布超現實主義者的成就，結果卻被迫在一份攻擊「超現實主義第二次宣言」的聲明文件上簽字，狼狽而歸，也導致超現實主義的嚴重分裂，布魯東即與共黨公開翻臉。

最具說服力的夢的詮釋者，與佛洛依德[6]理論的繪畫實踐者。這些突出的繪畫特質，使他有機會於 1938 年到倫敦拜會他所敬慕的精神導師佛洛依德，並當場為這位偉大的智者畫了一張素描。

不過，精神分析學開山祖師的賞識，並不能扭轉超現實主義同志們對他的敵意。布魯東逐漸感到達利的思想與作風，離超現實主義的宗旨越來越遠。其他畫家則批評他的畫風太過仿古與雕琢。終於，忍耐達到了極限，1939 年大戰前夕，布魯東正式將達利從超現實主義團體中除名。

做為超現實主義的領袖及發言人，布魯東有他的原則及堅強的信念，並有必要維持他道德上的權威地位，以對抗隨時浸蝕的機會主義。他在發表第二次宣言時，就已表明不與下列人士妥協 —— 自我發展生涯、賺錢及信仰變質。為了維護超現實主義運動的健康，有必要把那些生活上不符合信仰標準的人逐出門牆。

不過，另外還有一個政治上及繪畫觀念上的重要原因。

6 佛洛依德也是在奧地利被納粹德國併吞占領後避居倫敦。達利經由史蒂芬・茨威格（Stegan Zweeg）的鼎力推介，始獲得佛洛依德接見，雙方會晤日期是在 1938 年 7 月 19 日。

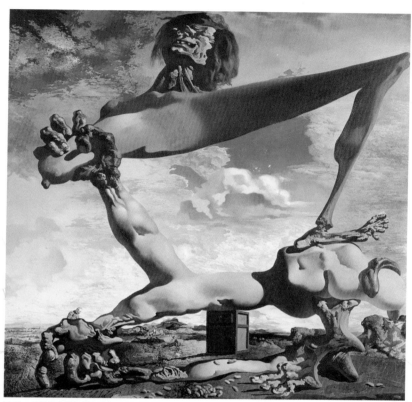

達利　柔軟的建築結構和煮熟的蠶豆（西班牙內戰預告）　1936　費城美術館

在達利的血液中，似乎流著一種「獨裁者」或者說「定於一」的質素。這名加泰隆尼亞人不喜歡分割並存的模式，也不耐煩多邊的造形組合。他所崇尚的，就是歸於一的統攝與完整。

因此，在審美的造形上，達利最喜歡的就是圓，在他的心目中，與圓有關的造形是絕對統一的象徵。最足以說明他這種意念的具體例子，就是後來設置在費格拉斯的私人紀念美術館。達利裝置了一個龐大的圓球形屋頂，並宣稱大圓球代表王朝。在他看來，一般由多邊組合的屋頂是民主制度的象徵，民主制度的領袖由選民選出，任期一到就得下台重新選舉，達利認為這太麻煩了，而且勞民傷財。同時由有固定任期的不同當選人來維持政體，就如同多邊組合的屋頂，不管是三角形、四邊形、六邊形都一樣，都是殘缺而不完整的。只有王權最完美統一，由皇帝一尊地統治著，而圓球形的屋頂最能代表王朝。

這種論調不但奇特，並能壯大達利美術館的聲威。由「圓」的造形意念出發，達利在宗教上最後歸於一神論，在政治上順乎其然地欣賞帝制與獨裁的體制。因此，在希特勒耀武揚威的時候，達利曾經是希特勒的狂熱崇拜者，甚至對外也不隱瞞。這種念頭，豈能為矢志反法西斯的布魯東所容忍。

二次大戰終於爆發，達利震驚之餘在寫給友人的信中，對超現實運動下了送終的預言：

超現實主義的理論、宣言及命運會如何呢？運行不斷的歷史巨輪，會將其整個吞沒，腳下僅殘存粗糙的古典地質學。

我愛慕自我宣傳，
因為我的作品主要都是
「自我」；
重要的是我創造了
「達利」。

遠征
新大陸

DALI

納粹裝甲部隊長驅直入法蘭西平原，逼使那些叫囂革命的詩人、畫家紛紛走避。達利與其他一些超現實主義的畫家一樣，投奔至美國。

但是對達利來說，美國不是落難之地，而是一塊金光閃閃的新大陸。在大戰前夕，他已有兩回合的經驗。

1939 年 2 月，達利抵達紐約，為第五街的一家豪華百貨公司設計兩個春天的櫥窗——《畫》與《夜》。他在《畫》的部分，用一個黑色捲毛的小羊皮，裹住貯滿水的浴缸，浴缸的水面浮著水仙花，並冒出三隻舉著鏡子的手臂。在浴缸對面，擺著一個有著茂盛捲髮、穿著綠色睡衣而做沉思狀的蠟製女人。如此設計引起了經理部的不滿，並擅自把達利的「女人」改換成較現代化的模型。達利知道以後暴跳如雷，他氣呼呼地衝進櫥窗，企圖把已換過的人體模型拆下來，卻不小心打破了櫥窗玻璃，引起了軒然大波，他被逮捕到警察局，又旋即被釋放出來，刑事法官在釋放他時表示：

有些特權，對一些有脾氣的藝術家而言，是非常受用的。

這件櫥窗風波，被渲染成轟動的新聞，剛好為達利在三月中的盛大畫展（在李維【Julien Leoy】畫廊舉行）助長了宣傳的聲勢，結果收穫頗豐，總共售出了二十一幅畫。

接著，紐約世界博覽會請達利設計一個攤位，他創作了《維納斯之夢》，展現三度空間的「無意識景觀」，在這個景觀中，他塑造了一個反傳統的美人魚——魚頭人身女人。令美國人大倒胃口，噓聲四起。達利再度因「女人」而受挫，惱怒之餘，他發表了一篇告美國人書——〈人類對其自身之瘋狂權利與想像力獨立的聲明〉，鼓勵美國詩人、藝術家，向威脅美國的曖昧主義風暴挑戰，他告訴美國人：

你們只有堅持夢的狂熱與持續不斷，才足以制衡可恨的機械文明。……愛慕那些令人陶醉的魚頭女人，是男人的權利之一。

經過這兩次交鋒，美國人似乎已有較充分的心理準備，來接受達利異乎尋常的藝術。

1941 年 4 月 22 日，達利再度在李維畫廊舉辦隆重的畫展，受到了熱烈的肯定與欣賞，批評家佩頓·伯斯威爾（Peyton Boswell）特別為文讚道：

……達利比任何一位藝術家，更能表達我們所處的時代，這是個屬於過渡時期的時代，一切價值均是個疑問。達利本著科學性的感傷主義來質問這個時代，所造成的迴響，如畫布上的雷達一樣可「見」。

接下來，11 月 19 日，紐約現代美術館（Museum of Modern Art）隆重舉行了達利繪畫的回顧展，包括四十三件油畫與十七件素描，受到熱烈的歡迎與崇高的評價，促使展覽擴大到八個重要城市 —— 洛杉磯、芝加哥、克利夫蘭、棕櫚灘、舊金山、辛辛那提、匹茲堡和聖芭芭拉 —— 巡迴展出。經過這次大規模的巡迴展出以後，達利的藝術聲威遠播、光芒四射。

在一個只顧往前看的樂觀而年輕的美國，達利的作品容易被接受是有原因的。因為達利對非合理性主題的處理，別有一種炫耀的本領，其表現的圖像透過精細的寫實技法與迷人的角色坦現在畫面上，直接訴諸於官能，即使是沒有受過訓練的眼睛，也能及時地受到感染與震撼。

挾著巡迴展成功的餘威，達利興致勃勃地躍登美國通俗文化的舞台上大顯身手。他設計珠寶飾器、製作香水廣告、撰寫小說《隱藏的面

孔》（Hidden Faces，1944 年出版）、出版自傳《達利的祕密生活》（The Secret life of Saloador Dali，1942 年出版）、為鋼琴家魯賓斯坦（Arthur Rubinstein）的房子作室內裝潢、為希區考克（Alfred Hitchcock）的電影設計畫面、製作芭蕾舞劇的服飾和布景、推出美國人物畫像展等等。這些多元活動如萬花筒般地塑造了一個廣受注目的「達利」，配上對稱而往上翹的鬍子及裝模作樣的扮像，更吸引著新聞記者及攝影家的興趣，於是報紙、雜誌等攝影書刊不時出現他的尊容，堆積出風光八面的知名度，財源也跟著滾滾而進，引得一直冷眼旁觀的布魯東恨得牙癢癢地施出了詩人的譏諷：

以蛀食美金聞名的一位俗不可耐的肖像畫家。

達利的回敬，則是公然強調畫家必須懂得用畫筆去尋找黃金與寶石。並在他所發表的《魔術藝匠的 50 個祕密》（Fifty Secrets of Magic Craftsmanship，1951 年於巴塞隆納出版）中，尖酸刻薄地攻擊了同時代的其他畫家：

他們作出來的畫都是大便，因為他們創作的原料直接來自生物性的管道，一點也不與他們的大腦或心靈發生關聯。

我從未像一般人，
莫名其妙唐突地
皈依天主。
今天，我作宗教畫
捍衛西方傳統，
是因為對我與生俱來的天賦
保持忠誠，以及正視我
經由自己所得到的歷練，
特別是超現實的
理性認同所獲致的
西班牙認同。

核子與與天主

達利的繪畫事業成功而名利雙收以後，並沒有得意忘形地鬆懈創作，他繼續以精湛的技巧，反映時代的敏銳眼光及豐富的思想，來提升他的專業上的造詣。

1950 年代以後，他引進了當代物理學的觀念來調整對世界的看法。在新的時空觀照下，我們的世界正處於不定的狀態中，到處浮游著分裂的原子核。因此，飄浮狀態的事物比固定的事物更能反映真實。而現代時空意識的不定與徬徨，最後必須以皈依宗教來昇華。在無神論的荒野中流浪幾十年以後，達利又投入了天主教的懷抱，認真從基督教的古典藝術中探索新的創作的可能性。

當核子物理與宗教意象在他狂想的腦中神祕的會合時，他手中畫筆的寫實功力也達到了巔峰。於是本世紀最偉大的宗教畫，便千錘百煉地由達利的筆下源源產生。《利加港的聖母》（The Madonng of Port Lligat, 1955）、《受難》（Crucifixion, 1954）、《十字架上的耶穌基督》（Christ of Saint John of the Cross, 1951）、《核子十字架》（Nuclear Cross, 1952）、《全基督教會議》（The Ecumenical Council, 1960）、《最後的晚餐》（The Last Supper, 1955）等畫即為這個時期的代表作，而且僅憑這些代表作，就足以使達利躋身於二十世紀最偉大的畫家之列。

7　基於反法西斯獨裁統治的理由，許多西班牙著名藝術家堅拒與佛朗哥政權妥協，畢卡索就是最具代表性的人物。他誓言佛朗哥政權存在一天，就絕不返回西班牙。另外舉世聞名的大提琴家巴布羅‧卡爾薩斯（Pablo Casals）亦遠走美洲，拒絕回國。

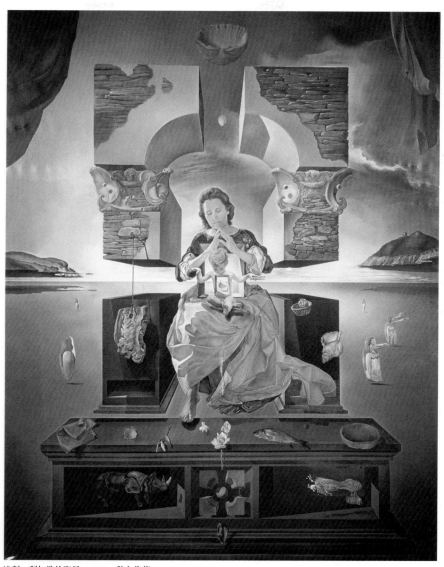

達利　利加港的聖母　1955　私人收藏

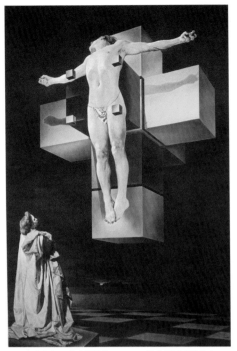

達利　十字架上的耶穌基督　1951　格拉斯哥藝術畫廊

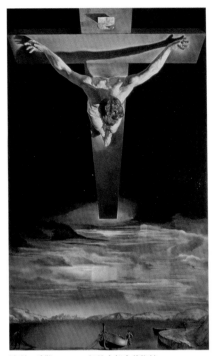

達利　受難　1954　紐約大都會美術館

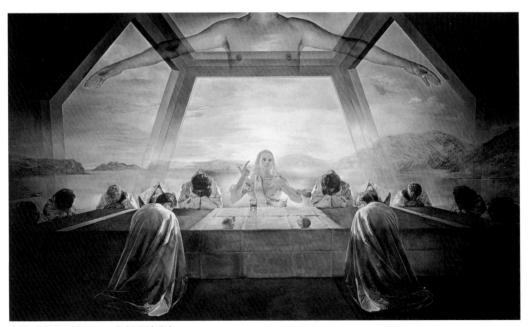

達利　最後的晚餐　1955　華盛頓國家畫廊

這時西班牙熱烈地向他招手，這個在戰後飽受國際孤立的國家，迫切需要揚名全球的土產天才來鼓舞士氣。而達利也毫不猶豫地回應故國的召喚，在國外享有盛名的西班牙藝術家中，大概只有他最能與佛朗哥政權和平相處[7]。這不僅是因為在政治意識沒有基本的衝突，達利在畫面上高揚基督更贏得西班牙天主教會的歡心。

1958 年在布魯塞爾的萬國博覽會上，西班牙的政府特地建館來展示達利的宗教畫，以示對這位「西班牙之光」的禮遇與崇敬。

到了 1960 年代，達利內心的異采靈氣依然充滿朝氣地活躍著，一系列地創作了《提土安之役》（ The Battle of Tetuan, 1962 ）、《波皮格納火車站》（ Perpignan Railway Station, 1965 ）與《捕金槍魚》（ Pêche au Thon ）等巨型的偉構。這些扣人心弦的傑作，乃是綜合過去達利繪畫技術與觀念的精華所產生的結晶，分別在巴塞隆納、紐約與巴黎展出。

1964 年，西班牙政府為表揚達利出類拔萃的成就與貢獻，特地頒授伊莎貝大十字勳章給年屆六十的他。同年，在西班牙亦出版一部重要的著作 ——《天才日紀》（ Diario de un Genio ），對達利的生平、工作及思想有相當深入的陳述與分析。

不過馬德里權貴的奉承並沒有使他忘記故鄉。在國際上，達利以身為西班人為榮，但在故土上，則以加泰隆尼亞人自居。位於西班牙東北部的加泰隆尼亞這塊地方，有極強的地方意識，居民精明幹練、人才輩出。他們有自己獨立的語言（不是方言，因為有文法），有傳統的優越感，尤其是費格拉斯與卡達格斯一帶，是達利出生與生長的地方。達利報答故鄉的表現，是在費格拉斯建置美術館。在卡達格斯，則闢建了一座幽雅的家園，做為終老定居之處。

1976 年 7 月，筆者曾到過這個海濱的彈丸小鎮，但見陽光普照、岩石嶙峋，這個觀光的小巧港鎮，海濱環布著方塊形的白屋。達利的家就在一處幽靜的小小海灣內，由各種格式的紅瓦白牆屋子組成。達利自稱他的住屋如同安置在母親的子宮內，寧靜而安適。越過屋頂，遠眺港灣，可以看到幾個以環伺之勢坐落在海中的小山頭，頓時有似曾相識的感覺。那些山丘、港灣、沙灘、漁船與微波徐盪的海面，不時出現在達利的「夢」中。

從卡達格斯開車半個小時就可以到達費格拉斯城。達利美術館就盤踞在城中心的一座古老建築物裡。這個建築以前是歌劇院，西班牙內戰時，一顆炸彈正中而下，毀去了屋頂。達利就在中空的四壁上方，加蓋了一個由曲形鋼筋架成的龐大圓形玻璃頂，因而誕生了達利美術館。達利解釋他的美術館是達達主義式的，那是一顆炸彈帶來的靈感，提供他一個四面有牆的現成空間，再加上一個皇冠（圓球屋頂），就從歌劇院變成達利美術館。全名應為「達利劇場美術館」，因為這個美術館的陳列與位置，很戲劇化地展示了達利多方面的興趣與創作，除了油畫、素描、版畫外，還包括了雕塑、攝影、時裝設計、室內設計、庭院設計及其他稀奇古怪的東西。最特殊的是，這座美術館沒有「完成」，達利有意保持一種不斷變化與可塑的性質，因此內部與外貌可隨時依照他的意思改變。

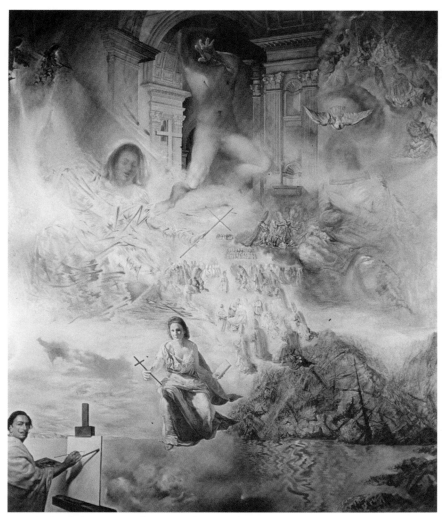

達利　全基督教會議　1960　美國佛羅里達州聖彼得堡達利美術館

落成之日，達利仍不忘賣弄宣傳地向記者宣稱，建立「達利劇場美術館」的目的在於重振「麥加精神」。言外之意，是要把他的美術館成為世界藝術的朝聖地，這又是他的自大。不過他並沒有把他的「聖地」規劃得門禁森嚴，反而向他深愛的鄉土開懷擁抱，並付出慷慨的回饋。除了帶給故鄉繁榮以外，還貢獻了他的繪畫知識與技巧，給予那些希望或嘗試著習畫的人。在定居卡達格斯的夏季，達利每星期二會抽出兩個鐘頭的時間，專程到費格拉斯美術館傳授學生，並為熱心的初學者提供意見。無論出身學歷，他一律諄諄善誘，這裡面還包括剛剛接觸炭筆的小孩。

達利每次都帶著一位模特兒準時到達，指導學生們在一個小時內表達對模特兒的印象。每一位學生的畫最後都由大師親自修改指點，並附上簽名。當然，最後還會認真擺姿勢同孩子們拍照留念。

每一位藝術大師都有赤子之心，達利也不例外。

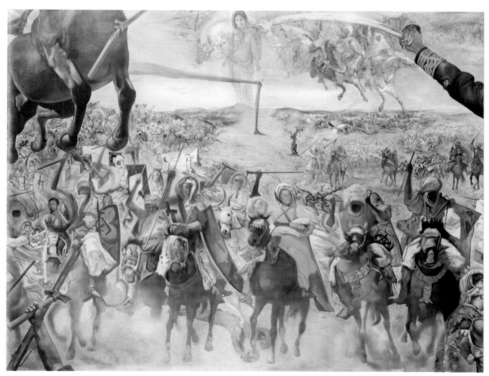

達利　提士安之役　1962　私人收藏

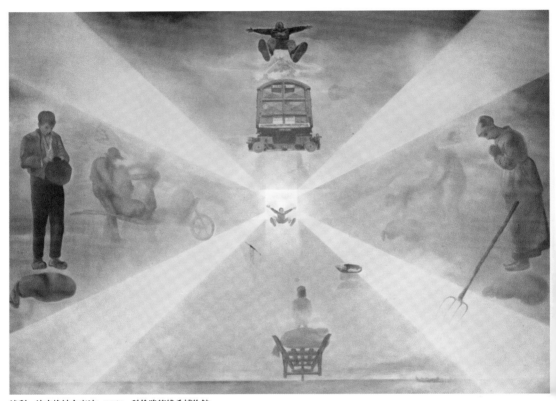

達利　波皮格納火車站　1965　科倫路德維希博物館

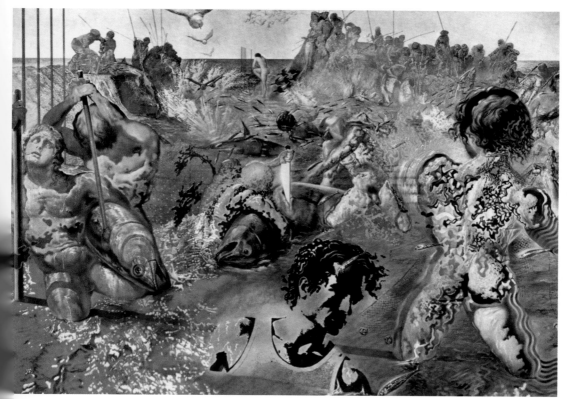

達利　捕金槍魚　1966-1967　法國邦多勒，保羅·里卡爾基金會

我是浪費主義以後，
唯一的超現實主義者，
而其他人堅持其
浪漫派的畫風，
使藝術遭到了
空前的浩劫。
希特勒的侵略是
超現實主義的產物。
六八年代的五月革命也是如此。
我是唯一靠近地中海的
古典超現實主義者，
而其他畫家，則受到
德國浪漫主義的
愚弄。

一代大師

DALI

基於他成為二十世紀繪畫代表性人物的成就與地位，1978 年，達利獲選為法國藝術學術院的外國院士。1979 年，達利正式加入法國學術院。於是巴黎龐畢度中心不惜耗費巨資，為達利舉辦了隆重的回顧展。回首 1939 年被布魯東逐出超現實主義的門牆，經過四十年的奮鬥，達利終於揚眉吐氣地凱旋巴黎[8]。

在獲頒法國最高榮譽之時，達利深情地吻了卡拉的手表達由衷的感謝。這位比達利年長十一歲的女性，是達利的戀人、妻子、母親、模特兒兼事業總管。她的影像伴隨達利一生的藝術歷程。一直到七十九歲高齡，達利仍然熱情不衰地歌頌卡拉，畫出了《卡拉的三種光榮謎語》（The Three Glorious Enigmas of Gala, 1982）。這件作品完成不久，卡拉便溘然長眠，拋下達利，令他陷入孤獨神傷，也步入了落寞的暮途。不過回憶往事前塵，達利應該生而無憾，他的才華已經迸射光芒達半個多世紀，聲望、財富與榮耀均在有生之年隨著藝術的成就而翩然來臨。在多采多姿的一生中，產生了種類與數量異常可觀的作品，也留下了許多令人爭論不休的問題。他的經歷高潮迭起，也充滿了讓人挖掘不完的奇聞妙事。一代奇人的聲色，確是聳人視聽。但也如同他的祖國為招攬遊客的觀光宣傳一樣，容易朦混了雋永可貴的真相。

8　達利獲選為法國藝術學院院士的前 12 年，亦即 1966 年，布魯東已病逝巴黎，享年七十歲，葬禮備極哀榮，觀禮者甚眾。布魯東開除達利，並不損及他的歷史地位；達利遭受驅逐亦不影響其藝術評價。雙方的爭執主要是基於思想與藝術的原則，而不涉及個人的利益。

達利的生涯顯現兩大矛盾的傾向，那就是他的人與他的藝術。

做為一個藝術家，達利的言行舉止與西方脫俗孤絕的傳統藝術家模式大相逕庭。他喜歡世俗的熱鬧與豪華的排場，熱愛名利金錢，並善於自我宣傳，不惜裝模作樣地擺出小丑的姿態以嘩眾取寵。

但在繪畫創作的本位上，卻執意採行當代最辛勤而嚴謹的途徑。他對自己推崇的信念與題材，幾乎以聖徒般的虔誠全力以赴，透過精雕細琢的技法與深思周密的構圖，經營出龐博壯觀的畫面。其聚精會神與鉅細靡遺的作風，充分說明了他是一位創作態度非常嚴肅的畫家。

如此具大師造詣與格局的人物，卻同時是一個愛出風頭的拜金主義者。

在汗牛充棟的文字資料中，可以看到許多記者、作家的不同觀察與推論，從受盡溺愛的童年、縱酒高歌的青年時期，一直到消費文化的刺激以至金元王國的感染等等，似乎都可以找到達利追名逐利的原因，但總難突破雙重人格的表象，切入內在癥結。

一個矢志超凡入聖的心靈，卻刻意掛上小丑的臉譜，並干冒「俗不可耐」的指責，其尖銳與矛盾之間寓含著什麼意義呢？

1976 年筆者在馬德里的海盜市場中，買到了一本 1955 年出版、以達利為封面的雜誌《MVNDO HISANICO》（第九十期）。裡面刊載報導達利的大文，寫得圖文並茂，並披露了值得重視的內容。

該篇文章主要是記述達利在 1954 年專程赴羅馬辦展的經過。

達利異常重視這次羅馬之行，因為這一年他剛好五十歲，決心舉辦一次震撼羅馬乃至整個義大利的展覽，以當做五十歲「重生」的象徵。因此他下了一場必勝的賭注，並別出心裁地以超現實手法來克竟全功。

展覽的會場設在 Rospigliosi 皇宮。展覽之前，先在會場布置各種寶石與雕刻，然後舉行一個展前的「重生儀式」。達利透過廣播向全世界宣告，他的「重生儀式」將比歌德當年來到羅馬寫下「我想開始重生」的豪語還要轟動感人。

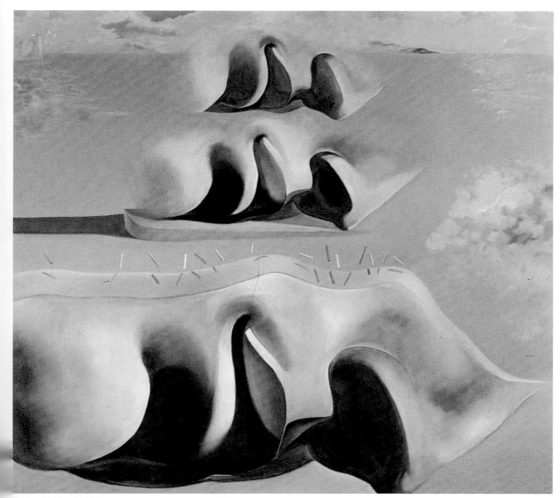

達利　卡拉的三種光榮謎語　1982　馬德里西班牙當代藝術博物館

他的做法，是預先準備一個根據幾何學家 Juan de Herra 的理念所設計出來的四方形箱子，其空間僅能讓他屈蹲進去，箱子周緣寫滿了希伯來文的神祕圖案與咒語。再雇來幾個蒙面大漢抬著，從 Appia 街堂堂進入羅馬市區遊行，並特地經過每一個有紀念性的重要地方，以廣招徠。到了晚上，則升起火把招搖過市，再遊行經 Rospigliosi 公園，到達位於羅馬最高山丘頂點的 Guido Reini 小皇宮裡，將箱子安置在小皇宮裡的日出堂中心的箱架上。四周插了熊熊的火把護衛著，同時預言一個偉大的天才將在明天日出時，從箱子裡出現「重生」。

第二天，日出堂果然人山人海，達利當著擁擠的觀眾，沿著唯一的繩梯爬進了箱子、關上了箱蓋。他的「再生儀式」是用手大力打開了箱子的頂蓋，冒出他瞪眼翹鬚的臉容，並正式發表演說。開場白是在當著眾人面前特別指出，箱子裡充滿了所有最原始的美德（意即指他自己），而此美德正是解決現代藝術缺乏技巧與走向混亂毀滅的良方。接著提出警告：「現代藝術將和物質主義一樣地走入絕路！」達利說到「走入絕路」時，嘴唇上方的兩撇翹鬚剛好碰上了眉毛，即時增添了戲劇化的詮釋力量。他繼續強調，當畫家缺乏信仰，將畫出毫無意義的東西。

達利鄭重其事地向洗耳恭聽的群眾宣布兩大「信息」，其一是畫家必須「重生」，要不然就永遠死去；其二是要改變無信仰為有信仰，使「變革」成為「重生」。

達利發表高論時，與滑稽可笑的遊行及出箱演出，形成強烈的對比。因為他的態度非常嚴肅、語氣極為沉重感人。最後，他以鏗鏘的聲調，說出了沉思已久的心語：

我們正處在一個懷疑主義的時期，而且即將進入神祕主義的階段。我們必須結束法國革命帶來的物質主義。現代藝術必須再一次結合過去傳統藝術的活力，以做為現代藝術重生的因素。

「重生儀式」帶動了熱烈的報導與蜂擁而至的觀眾，使達利的畫展獲得了空前的成功，堪稱羅馬有史以來最成功的展覽之一。

從 1954 年的羅馬畫展，可以解開達利其人與其畫的矛盾之謎。達利自認是一位天才，更堅信他的思想與作品是天才的結晶，也是拯救現代藝術走向角落的良方，因此理應受到人們的注意與重視，這就是他用盡各種宣傳手法以出風頭的理由。

作者 Judian Cortes Cavanillas 進一步透露了非常尖銳的觀點。

在達利看來，世界上沒有任何一種天才，能夠不經由宣傳而直上雲霄，宣傳這種東西就像語言一樣古老。古希臘的詭辯學家早就能純熟地運用宣傳的伎倆，經常利用人類情緒性的激動來達成目的。而古羅馬時代也可以看到宣傳的運用，譬如皇帝召訓人民的語錄，以及熔刻在錢幣上的字眼，諸如光榮、價值、人民自由、永久平安、康樂富強等等。

達利更獨具慧眼地洞悉到一個事實，那就是他經由宣傳所獲得的一切，與畢卡索所獲得的完全一樣，這乃是由於無知大眾的巨大掌聲和空虛而無意義的謠言所造成。而這些謠言都是產生於外表看來體面其實愚昧的人們，再經由那些能說善道卻不真正懂得的人傳播出去。如果沒有這些愚人的合唱聲，天才將不可能暴得大名，儘管天才的創作是多麼優異與珍貴。

因此，達利的結論是：

一個天才必須同時懂得出名之道。他在 1950 年代最著名的宣傳語錄是：自從愛因斯坦過世以後，大家必然都知道，世界上僅存的唯一天才就是達利。

達利的妙論似乎仍有商榷的餘地，至少他的「天才與宣傳」的公式，並不見得完全適用到米羅與恩斯特的身上。但是他熱切自我宣傳以求出人頭地，當然有其個人特殊的背景與動機。

毫無疑問的，達利是道地的超現實主義者，但要深入瞭解達利，卻不宜透過歐洲超現實主義的思想與運動軌跡去探索。因為達利的出身、背景，及藝術的心路歷程，跟歐洲的超現實主義者有很大的歧異。

雖然，以美術史的眼光加以透視，超現實主義可以追溯到很深的淵源。但在現實層面上，乃導因於一場空前慘酷的戰爭，從達達主義與傳統價值體系玉石俱焚的廢墟上建立起來。因此，歐洲的超現實主義者，或多或少都在心裡承受了達達主義的烙印。從反抗既有的一切出發，正如第一次宣言所昭示的，要掙脫理性的束縛與一切道德、美學教條的控制。

但是，達利不同。他的心理沒有受到第一次世界大戰的衝擊，也沒有經過達達主義的洗禮。這個事實微妙地反諷了拿破崙的「挑戰」。如果歐洲的光榮僅到庇里牛斯山為止，那麼歐洲的災難與戰爭也到庇里牛斯山為止。達利不是第一次世界大戰的產物。他的出發點不是歐洲的達達主義，而是西班牙的「九八年代」——渴望與過去的歷史銜接並配合現代的新趨勢。基於此異於西歐的背景，使西班牙傳統的優異美術及出生的鄉土地理，均在達利的心智成長中產生正面的啟發作用。

因此，達利在 1929 年加入歐洲的超現實主義運動時，他是帶著委拉斯蓋茲的薰陶及家鄉的濃烈感情單刀赴會的。這些道地的西班牙式的背景質素，才是真正導致達利與布魯東等人決裂的潛在遠因。

法國藝術家 Gaetan Picon（1915-1976）在他的名著《現實主義者與現實主義》（ *Surrealists and Surrealism* ）第六章討論到達利與布魯東等人的決裂時說：

達利的幽默是否太豐富而顯得他人太貧乏？有人說超現實主義的幽默不足，而幽默卻是超現實主義的重要成分之一。然而超現實主義的幽默重點在分隔內在自由與外在的壓力、在於挑釁敵人而解除其武裝，但是達利挑逗性的幽默對象，卻是現實主義本身。

接著 Gaetan Picon 再引用達利自己說的話：

當我投身於超現實主義與他人一樣熱心瘋狂探索沉思的時候，我已經是一個懷疑論者，運用馬基維利（Niccolò Machiavelli，義大利政治哲學家，著有《君王論》）打下基礎，以便進入永恆傳統的下一個階段……

這一段話點出了達利加入超現實主義運動的動機與心態。他帶著西班牙式的傳統熱情來到西歐，勢必與那些剛從大戰惡夢中驚醒過來的藝術家格格不入。但是達利絕不妥協，他是一位獨立獨行的硬漢，也就得付出頂撞的代價。他為了信守愛情的承諾，遭到了老父的驅逐；為了堅守藝術的原則，受到了超現實主義教父的開除，使他失去家族、團體與潮流勢力的支持。他必須孤軍奮鬥，他既然想革超現實主義運動的命，就得另謀他途。聰明絕頂的他，把戰場移到了文化消費市場，以訴諸群眾的手段來向驅逐他的運動團體決戰。這應該可以解釋為什麼達利比畢卡索、米羅更熱衷自我宣傳的理由。

他一方面拚命地作畫，另一方面極盡裝模作樣之能事，其用意就是要把自己塑造成一塊廣受群眾注意的醒目招牌，以推銷他的藝術。換言之，他本身就是一種宣傳的商標，他的藝術創作才是真正的產品。以此方法推展「天才與宣傳」的公式，他是成功了，年末四十已經名滿全球。負面作用是遭到許多文化精英人士的抨擊，也多少誤導世人對他的藝術本質的瞭解。

不過，如果觀察了達利重振西方傳統信心的艱苦使命時，對於他的自我標榜也就不需要計較了。

從伊比利半島出發，經由西歐的比利時、荷蘭、法國，一直到南歐的義大利，達利獨自聲嘶力竭地昭告西方人，重新認識已經蒙塵的古典藝術，這並非復古的眷戀，而是承先啟後的再生。其任重道遠的苦心，卻得化裝成小丑的模樣行走天涯，多少寓意著身陷大眾化文明趨勢的無奈，也可能因而造成達利戲謔人生的作風，他不但喜歡戲弄群眾，也不時挖苦當代的藝術家。

但是一切浮生表象都是過眼雲煙；朝天的鬍子，自大的吹噓、美鈔的嗜好、卡拉的溫情及裝腔作勢的臉譜等等，都會隨著時間的風浪遠去。當一切聚訟紛紜的塵埃落定以後，達利的藝術會以更超然清晰的面目，展示在世人的眼前。1950 年，達利為了反駁他妹妹用虛偽感情寫成的《妹妹眼中的達利》，曾發表了坦誠的自白：

1930 年我身無分文地被趕出了家門，而今天我獲得了世界性的成功，主要是得自上帝的垂顧，安布爾丹（Amportan，達利故鄉費格拉斯與卡達格斯一帶）的啟發，以及一位卓越女性英雄式的自我犧牲，那就是我的妻子卡拉……

這一段自白，是達利藝術生涯最佳註腳。信仰、鄉土與愛情奠定了他的創作生命的基礎，使他投身在 1930 年代驚濤駭浪的時潮中，仍能掌握自己的方向、特立獨立。他不像其他同時代的畫家不屑也不敢面對過去的傳統。在二十世紀畫家中，他是最能繼承文藝復興光輝時代美術遺產的人物。他的繪畫認知貫穿著漫長的歷史，仍能昂然跨入當代繪畫舞台上，扮演尖銳的角色，這就是達利超乎凡庸的大師本色。他對藝術的自負並不徒托空言，七十年的嘔心瀝血、創作了近一千兩百幅的油畫、數千張素描及其他雕塑巨作，這些天才的結晶將在幽幽的時空中，閃熠著透視穹蒼、大海、人生的智慧。

人生短暫，藝術永恆。所以天才沒有死亡的權利，達利將永不會離開人間！

（本文原載於《文星》雜誌第 64 期，民國 76 年 4 月 1 日出版）

本文資料主要來自下列著作：
一、法國藝評家 Gaetan Picon（1915-1976）所著的《超現實主義者與超現實主義》（Surrealista and Surrealism）。
二、《一九一四年到一九八三年達利四百件作品》（400 Obres de Salvador Dali de 1914 a 1983），此套書分上下兩冊，係西班牙文化部在 1983 年為配合舉辦達利回顧展所出版的畫冊。
三、《達利：其人及其作品》（DALI: LA OBRA Y EL HOMBRE，係卡拉—達利·薩爾瓦多基金會委託 Robert Descharues 總策畫，於 1984 年出版，全書共 453 頁）。

成為畫家的五十個神奇奧祕

出自達利所著《魔術藝匠的 50 個祕密》(*Fifty Secrets of Magic Craftsmanship*)
譯者：阿根廷心理醫生 Galan Jose-Maria、陳清文

1. 一個畫家至少要懂得五種不同畫筆的技巧。

2. 要畫出飛翔般的境界，就得把畫筆的運用技巧提昇到如拿扇子般的熟練
（畫筆要像扇子一樣的閃動）。

3. 夢幻的祕密要有一隻鑰鎖。

4. 夢幻的祕密就像海中的海膽一樣。

5. 夢幻的祕密就像海獅有三個眼睛。

6. 唯有清醒才能洞悉睡眠的祕密。

7. 一個畫家要能分辨與掌握好感與惡感的視覺反射作用。

8. 畫家務必把喜愛的草木種植在自己的家園。

9. 一個畫家要知道什麼時候適合做愛，什麼時候不宜有性行為
（畫家要能掌握自己的生理狀態）。

10. 一個畫家必須能把重要的繪畫靈感在六天內表達出來。

11. 畫家要能透視深遠、觀察入微，並在作畫中懂得適可而止之道，
知道在什麼時候應該停下你的畫筆。

12. 畫家要洞悉結婚的祕密。

13. 要知道為什麼卡拉（Gala）愛繪畫、而繪畫也愛卡拉的祕密。

14. 橄欖的的造形美感可以當做畫家選太太的參考。

15. 要曉得蜘蛛如何結網的祕密。

16. 要懂得運用蜘蛛網的結構布局。

17. 要有一個小小的屋頂保管你的畫,以免蒙沾灰塵
(要具備最起碼的經濟條件,以保障繪畫創作的單純)。

18. 畫家的祕密在於鬍子的頂端。

19. 知道繪畫之前要先學習作畫(即學而知之)。

20. 想畫出左右顛倒的視覺現象,要懂得利用一面鏡子。

21. 要懂得經由九個不同角度描繪出模特兒最美的地方。

22. 繪畫中的曲線,要有如沾到油脂般滑潤的感覺。

23. 一個好的素描家要裸體畫素描(意即要成為一個好的素描家,
不能帶著穿衣服的感覺去畫裸體的模特兒)。

24. 臨摹描繪最好的方法就是用油畫。

25. 富有色感的畫家,能夠只用黑白兩色畫出許多色彩的變化。

26. 要懂得「那不勒斯黃」(Amarillo de Nápoles)的祕密。

27. 畫家要讓畫自己慢慢地乾。

28. 要懂得分辨兩種黑色的不同機能,用有反光的黑色做底,
另用一種葡萄黑做邊。

29. 對於物體的質感與觸覺,要表達得像畫家手中的繭一樣地逼真與傳神。

30. 要懂得去除調色板上焦濁的陰影。

31. 要瞭解銀白色的祕密。

32. 要曉得「威尼斯紅」的祕密。

33. 要知曉火星(Marte)顏色的祕密。

34. 要知曉綠寶石的顏色的祕密。

35. 要知曉鎘(Cadmios)金屬的祕密。

36. 要知曉硃砂的祕密。

37. 要瞭解群青色（Azul ultramar）與其他顏色難以調和的祕密。

38. 要知曉鈷化學藍的祕密。

39. 要知曉化學紫的祕密。

40. 要體會出太陽曝光（即人的眼睛在黑暗中剛剛接觸到陽光）的神妙。

41. 要能夠運用如黃蜂尾針般纖細的工具作畫。

42. 貝殼的顏色不等於貝殼本身，畫家眼中出現的物體的顏色不是物體本身的顏色。

43. 如果懂得用顏色畫出黃金，畫家就可以成為富翁。

44. 要瞭解法蘭契斯卡（Piero della Francesca，十五世紀義大利畫家）
畫出的蛋懸在空中的奧祕。

45. 畫家的沉思必須如同海膽的骸骨。

46. 畫家要懂得在畫面構思「黃金分割」般的布局，以達成精確性表達。

47. 物體的放大與縮小，要有如手握圓規操作般的準確。

48. 畫家在模特兒周緣要有空間角度的敏感，以引導出他的畫面結構。

49. 從葡萄的鬚可以體驗出線條彎曲的奧祕。

50. 永恆的奧祕是兩個視線相輔相成，而不是互相干擾。

達利的黃昏

本文原載於《文星》雜誌第 64 期，民國 76 年 4 月 1 日出版。

朱麗麗

達利快死了！達利快死了！從 1984 年 8 月 30 日達利在其住宅布波堡（Pubol）遭火災波及後，他的生死是西班牙各界——尤其是文藝界，最關心的一件事。

畫商暫時壓住手中的藏畫，預備在他死後推出而能大賺一筆。

收藏家開始大量搶購他的作品，怕他死後價格高漲。

偽畫製作者希望盡快得到達利的死訊，這樣在他們手上的作品就可順利脫手。達利像古典繪畫大師擁有繪畫坊，僱有許多助手為他繪製作品，只要他去世，死無對證，他們就是「合法」的達利作品製作者。達利近年來的作品，一向就是他們「生產」的。

文化部則思忖著到時可以大大徵扣一筆遺產稅，文化部長又可坐專機至費格拉斯（Fiqueras），將大批達利的畫作運往馬德里。米羅死的時候，文化部長就是這樣坐著專機至馬拉加（Malaga），又坐著專機回到馬德里，用來抵繳遺產稅的米羅作品載滿一飛機，藏入馬德里現代美術館。在巴黎的畢卡索美術館也是法國政府徵收遺產稅而建成。馬德里市民更期望文化部能狠狠地徵扣一大筆，這樣他們就不用跑上遙遙七百多公里路，到費格拉斯的達利美術館去看作品。

達利沒有死！

不過，達利雖已屆 83 歲高齡，有 18 的皮膚受到灼傷，住院、出院，再住院又出院，但達利還是沒有死，只是他憔悴了。他特有的翹鬍子不再往上豎起，它們像老鼠尾巴，向下低垂在他的嘴角兩側。達利仍像過去一樣，喜歡穿著白色突尼斯裝，上面鑲有銀色扣子及閃閃發亮的寶石，披公爵式披風，像我們過去在照片上所見的典型裝扮，只是他已不復當年神采奕奕，那份不可一世的傲氣已消失，也不再胡言亂語、詼諧或嘲謔那些冒牌藝術家。他的大手，缺乏當年有勁的掌力，不斷抖動抓著襯衫，發出「力克—力克」聲響；坐在輪椅上，他的雙腳也像雙手一樣不停抖動，像羊癲瘋病人般全身顫動著；他戴著鼻管幫助呼吸。達利，他蒼老了，像瀕臨死亡的老年者，形容枯槁。雖然他的特別醫生及護士表示他的健康狀況還算穩定，但大家仍很關心他的健康。西班牙國王及總理在他遭火灼傷後，都特地致電慰問；巴塞隆納市長曾幾度親赴醫院探望。

達利遭火灼傷前一年，西班牙文化部及巴塞隆納的加泰隆尼亞文化局聯合籌劃一年，在1983年4月花四億西幣（約為當年的台幣一億元）為他開隆重的回顧展。他們從巴黎龐畢度中心、紐約現代美術館、德國科隆（Kölon）的路德維希美術館（Museum Ludwig）、荷蘭鹿特丹當代美術館（Kunsthal Rotterdam）、瑞士伯恩藝術博物館（Kunstmuseum Bern）及其他各國收藏達利作品的美術館，還有重要的收藏家手中找來四百幅作品、一五〇張攝影作品。開幕那天，國王夫婦、王子、總理夫婦暨各部會首長都蒞臨了。雖然後來有「黑色的故事」（Cuenta Negra）出現，指明展覽的作品中，有一部分是偽作[1]，指責文化部戕害民眾的「文化欣賞視眼」，美術局長米蘭達（Mauuel Fernadez Miranda）聲明有達利簽名為證做駁斥[2]，但是衛道者要求的並不是達利的「簽名」，他們要的是達利的「親筆作品」[3]。姑且不論偽畫是不是可以進入現代美術館展出、文化部舉辦畫展應對群眾承擔文化責任及歷史良心等問題，我們可看到西班牙藝文界對藝術家的關心程度。那次回顧展有將近三十萬參觀人次。

達利紀念廣場

有許多人說達利是瘋子。

據他最親近的朋友說，與達利在利加港（Port Lligat）聊天時，達利偶爾會中斷話題，跑到陽台，朝大街對著一群慕名而來圍在窗口下仰望他的好奇群眾，扮鬼臉、擺幾個小丑姿態，然後又從容地回到座位上繼續話題。達利對朋友說：「他們就是喜歡看我扮丑角怪臉而縱聲大笑，有時扮扮小丑取悅他人，何樂而不為呢？」從三歲開始，達利就愛要噱頭，那年他在陽台上惡作劇地淒厲叫喊。長大後也常做怪異舉動來引起他人注意，也許這就是他被戴上「瘋子」帽子的原因。

不管他是真瘋子，還是裝瘋賣傻，人們對他的作品，可從來沒否認是天才之作。

1979年，法國龐畢度中心為其舉辦75歲回顧展。法國政府從11個國家的28個美術館，找來120件油畫、100張素描、2000件介紹他的資料，以5000平方公尺的空間，作為其作品的展覽廳。報章上雖有負面的藝評出現，還有些特別將他過去要噱頭的生活軼事提出來重新批判，但群眾視若無睹，照樣排長龍欣賞其作品。

馬德里市民及西班牙政府則做積極推崇的行動，他們在寸土寸金的馬德里市中心、黃金地段的體育館正對門，闢出一塊二萬平方公尺見方的廣場做為「達利廣場」。從1985年12月至1986年7月，用七個月時間種植兩排樹木，設置32座路燈，每座路燈有4個大水銀燈照明，並在廣場中間，豎立起一個達利親自做的大雕像。

這個「達利廣場」可不是個普普通通的紀念廣場，它是由馬德里道路建設工程學院教授曼特羅拉（Javier Manterola）、西班牙名工程師藍斯（Javier Lanz），及特地由法國請來的工程師布黑奧爾（Francois Pougheol）共同精心設計完成。

他們從荷蘭運來特製的金屬廊柱，從馬德里北方 62 公里處的大雪山，用特殊的工具及技術取下三塊長 12.5 公尺，各重約 80 公噸的巨石，花 140 萬西幣 4，由一輛特殊重型拖車，分三次在半夜小心而緩慢地橫越市區，拖到這個廣場的中心。透過特別技術，才將這三塊超過 300 公噸的巨石，豎成「Π」型，像古代獻祭禮讚的基奠「多爾門」（El Dolmen），在「多爾門」上面，承載著一頂由花崗石雕成，重 126 公噸、高 9 公尺、寬 5 公尺、厚 90 至 190 公分的空心帽子。「多爾門」前面，置放著達利從 1932 年作品《Fosfene de aporte》擷取的「牛頓雕像」，1985 年 4 月他親自潤飾過。由馬德里卡巴著名鑄造廠（La Fundicion de Eduardo Capa）精心鑄造，這個雕像重 1050 公斤、高 4 公尺，才能豎立在一個四面鐫刻著「GALA」字母的黑花崗石上。

最初計劃經費只有 5600 萬西幣，工程只進行一半，已超出許多原定預算，但對一代大師的讚禮不能就此停止，要建就是要建！工程繼續進行，他們開始往地下挖掘，用四個大台基撐住上面所有重量，將地下挖成一個既深又寬廣的大廣場，闢成擁有兩百個停車位的停車場、地下商業貿易中心及多功能的辦公室，希望藉其日後租金收益，來抵繳整個工程超過兩億西幣的超支費。

西班牙人不惜斥資巨額經費、大興土木，來表達他們內心對真正偉大藝術家的尊重程度，這種不是做秀或只想增加一個活動紀錄的精神，相較下，我們華人藝術家所受待遇，差距實在太遠。

這個象徵對達利永恆致敬的紀念廣場，於 1986 年 7 月 17 日由馬德里市長白朗哥（Juan Barranco）親自揭幕，達利因手術後需療養，只發了一封致謝電報，表示其快樂心境，沒有親自參加萬人群聚的揭幕禮。

生死成謎的達利

達利的生活成了新聞關注焦點，但他的新聞卻中斷了，報章上見不到達利的消息。達利從 1983 年 4 月在馬德里及巴塞隆納的回顧展後，再也沒接見任何訪客，包括所有的媒體記者，因為達利不願世人看到他生病的樣子。他被多美內其（Miguel Domenech）組成的四人幫 5 從 1981 年起祕密保護在布波堡內，從那時之後，達利的生活成了一串串的謎團。

他是否像往年一樣，早晨八時起床，在床上做兩小時的沉思或閱讀，除下午三點至四點的午睡時間外，全日不停地工作，直到睡覺前才在床上寫詩或回信，或閱讀激發睡意？

或者，他在那個堡中回憶著佛朗哥生前接見他的光榮時刻。或者他在懷念當年與畢卡索用繪畫交談的那段日子——畢卡索繪出一個圖案，達利創出另外一個圖案作答；達利提出一幅新作，畢卡索用另一幅創作反駁。畢卡索很重視達利的繪畫創作觀，對達利而言，只有畢卡索才能了解他在畫什麼，畢卡索在世的日子，每年七月，達利固定為畢卡索寄上一張用布鑲貼在印有西班牙姑娘的風景卡上。在風景卡的背面，達利固定寫著：「在七月天，沒有女人，也沒有蝸牛。」[6] 畢卡索若過期還沒收到這張風景卡，總會現出坐立不安的情緒。

除畢卡索及胡安 · 格里斯（Juan Gris）受達利尊重及欣賞外，其他現代藝術家對他來說——「全是失敗者」。「他們只會將自己的作品倒掛在牆上，藉機增加自己的財富，這些人就像中世紀的鍊金道士，想把世上的所有物質都變黃金——甚至人類的排洩物也包括在內。」

幾年來，達利不再在任何一個公共場所露面，有人懷疑達利已去世，馬德里現代美術館舉辦回顧展時，還得勞煩館長出面特別聲明「達利沒有死，達利還活著」，但是達利到底死了沒有？誰都沒有再見到達利，只是偶爾報上出現一些小道新聞，如下：

1985 年 5 月，西班牙文化部花上千萬西幣，特地選出幾幅達利的代表作，印製一千二百張的巨型海報，在全國十七個大城同時張貼，為達利做特別褒揚[7]。同年 5 月 7 日在巴塞隆納，透過作家夢達班（Manuel Vazquez Montalban）出版達利花十年精力錄製的詩唱歌劇（Opera – Poema）——《做個神者》（Ser Dios）[8]。這卷錄音帶裡，達利以濃厚的加泰隆尼亞口音，夾雜西班牙文及法文，有時候高歌民謠，有時笑謔嬉鬧。一開始，達利即強調「達利永遠不重複錄音」（Dali no se repite núnca）。

1974 年，夢達班在巴黎的一家旅館，觀察達利的各種日常生活動作做紀錄，經達利過目後，在每頁頁尾簽名表示同意，最後才定案列入錄音範圍。這卷錄音帶只發行五百卷，有編號，價格貴得離譜，每卷售價十二萬西幣，購買者可得到達利親筆簽名及購買者的名字。

1986 年 10 月 9 日清晨，德國漢堡的傢俱店所舉辦的現代藝術展，小偷用刀子拆開內框偷走一幅 1974 年達利晚期代表作《軟化的鐘》，價值五萬美金。

這些消息都不是他的生活報導，他目前生活狀況如何？除保護他的四人幫成員外，誰都不清楚。加上他們高度保密，不願對外公開消息，達利的生活成了一道難解的謎團。

達利是不是瘋子？

達利被批判得最強烈的時候，是他與超現實主義運動扯上關係後，其思想反映在畫面上的表現[9]。從這時候起，達利開始創出一系列有關超現實主義思想的作品。

《榮耀》（Placeres ilumina-dos）、《隨心所慾》（Acomod-acciones del deseos）、《隱形人》（El hombre invisible）、《記憶的持續》（La Persistenciade la memoria）……並與布紐爾（Luis Bunuel）合作，完成了兩部超現實主義的電影《安達魯西亞之犬》（El perro andaluz），及《黃金年代》（La edad de oro）。

達利在《安達魯西亞之犬》這部電影發揮了他最大的藝術才華。這部影片由巴契夫（Pierre Batcheff）主演，畫面極為優美，有獨特風格，但情節介於恐怖及混亂之間。達利在一座會奏出悠揚樂音的鋼琴上，置放一個腐朽已久的驢子頭蓋骨。鋼琴與朽骨對立美感彼此撞擊是如此尖銳與不協調，但聰明的達利卻使兩者很巧妙地做密切銜接，讓它們共同產生像絲錦般的軟滑性及優柔美，最後，鋼琴軟化變成液體狀的透明流動體，整體氣氛籠罩著一層神祕光暈。這份「神祕感」，就是他最善於表達在畫面上的繪畫語言。《安達魯西亞之犬》後來成了巴黎電影博物館最重要的影片之一。

這一系列的超現實主義的作品，整體令人內心產生會心微笑，它們背後暗示著，歇斯底里精神狀態下所出現的面目，即為幻象的實現及完成。

《記憶的持續》所呈現的時鐘，像剛揉好未進烤爐前的軟麵團，隨著桌沿垂下，或摺掛在樹梢、或覆蓋在一個像頭顱的外形之上。隨著這個頭顱的起伏曲折狀，緊密黏貼著，幽谷、靜湖、如黑豆子狀密集在掛錶上的螞蟻……記憶在神祕的色彩中閃爍，時間在遠去的記憶中癱瘓在枯樹間。面對失去的時間，反射出人類對現實生命壓迫感的警覺。

「鄉愁回音」及「幽靈馬車」，那份無法逃避「存在」的感情，明淨剔透的空間，光滑無塵而荒漠的大地，兩張畫面上的那塊大地，是達利幼年生活的地方——卡達格斯（Cadaqués），它在達利心中是種幸福的代號。卡達格斯像其他典型的西班牙鄉村，窄窄彎曲的小巷有白色石灰厚牆的民屋穿插其中，整個村被橄欖樹林圍繞，村民以採珊瑚為生，是個風景優美的小漁村。達利的第一張風景畫（1917 年）就是畫卡達格斯的風景；直到 1922 年，達利沒有停過以卡達格斯為主題的風景。那時的作品沒有受到學院教育的洗禮，畫風受當地畫家馬埃茲突（Gustavo de Maeztu）及孫葉爾（Joaquín Sunyer）的影響，缺少自我獨特性風格。達利慕戀這漁村直到去逝前仍存在著，所以。他成名後，擇此定居、作畫。這個村，對達利而言，除了是幸福的代號外，同時也是個重要的抽象語彙，達利借它來表達他所見到的西班牙的內在精神，在那份優雅古老、簡樸而淨潔的大地，背後隱藏著一股抹不掉歷經滄桑的創傷。

沒有卡拉，就沒有達利

一個成功的男人，背後往往有位偉大的女性在協助。

1929 年夏天，達利在卡達格斯畫出《憂鬱的遊戲》（El juego lugubre），是一幅含有典型巴洛克主義的作品，受著畫商郭埃曼斯（Camile Goemans）及另一位超現實主義畫友的喜愛，他倆引見達利認識法國超現實主義詩人艾呂雅（Paul Eluard）及其夫人──卡拉。

卡拉在達利初視眼中：「她是位夫人，一位有著黑色迷人眼珠，穿著綴黑色閃亮金片禮服的高貴夫人。」那時達利的母親剛去世，卡拉黑色迷人的眼珠、包裹在閃亮金片禮服下誘人的胴體，立刻使這位心中仍充滿頑皮的青年，忘了母親葬禮的憂傷，轉往藝術上做探討。

卡拉原籍蘇聯。婚前名為愛蓮娜・笛雅蘭芙（Elena Diaranoff）。她比達利大 12 歲，帶有典型俄國女人習性，內心充滿了母性溫柔感情，面對著這幅《憂鬱的遊戲》，心中對達利產生具藝術天才的信心悸動。她重視達利藝術表現的才華，終於和詩人艾呂雅分手，並正式走入達利的生命裡，終身與達利做藝術及靈魂的結合。她為達利揭開另一扉頁的新生命史，也使達利在美術史上烙下不可磨滅的聲望。五十年代達利已是紅遍世界藝壇的重要代表，他們避開所有媒體，靜悄悄地正式依據法典，在距黑龍那（Cerona）十五公里處的安黑列斯（El Angeles）小教堂舉行婚禮。

卡拉與達利兩人，相識後再也分不開。卡拉成為達利的私人及終身模特兒，更是達利繪畫靈感泉源。她推動達利向藝術領域，一層又更深一層的不斷探索，以卡拉為主題的作品源源不斷完成。有達利名字出現的地方，必定少不了卡拉的名字。

假定達利比卡拉先去世，卡拉將會是達利大部分作品的繼承者。但是 1982 年 3 月，卡拉不慎在家中跌倒，雖經醫生診治，但她已是九十歲高齡老人，很難完全復原，達利愛極卡拉，封鎖所有消息，不願對外界表示其健康情況，更不願卡拉被死神接走。卡拉在極保密的狀態下接受醫療，但最後還是於 1982 年 6 月 10 日逝世，達利在其住宅布波堡附近的私人墓地，建陵墓安葬卡拉，下葬之日，達利哀傷過度，未露面參加葬禮。

卡拉去世前幾年，新聞界傳說卡拉與美國演員芬候茲（Jeff Fenholt）有曖昧的來往。芬候茲是美國名片《萬世巨星》（Jesucristo Superstar）的演員，卡拉與他的交往曾引起達利與芬候茲相互間激烈爭執，卡拉不顧達利的不悅，還是設法與芬候茲經常會面。

卡拉逝世那一年，達利的健康情形每下愈況。西班牙各界擔心達利過不了那年的冬天，但是達利還是活了下來。他的生活狀況在其私人的四人幫保護下，成了一道難解的謎題。

火燒之謎

達利被火灼傷後，西班牙政府雖成立特別調查小組，調查起火內幕以及四年來成了謎樣生活的真相。因為達利沒有死，調查工作便鬆懈停頓。

達利一位不願具名的朋友透露，達利近年來的精神一直不穩定。長期患有夢遊症，他靠著藥物及物理治療來協助生活起居，就寢前會習慣性在手腕上戴上通有電流的警示器。當他夢遊時，若出現突發性危險狀況，這個警示器會自動發出訊號通知醫護人員，來協助其避開意外事件。

有人臆測，達利受到火燒的那天，工人為其換裝導電器時，誤插至一般日常用的導電器上，達利半夜在半睡眠狀態下起床，絆倒而扯斷電線，因而導致電線起火。

此件起火案涉及工人的職業過失，安裝公司在法庭上極力爭辯絕無此種失誤，加上整個住宅已被火舌吞噬，灰燼中法庭難以斷案，至筆者發稿前此案仍高懸未決。目前布波堡已沒有住人，但仍有六名警衛守住其作品及其畫坊所出產的畫作。達利像常人一樣，也會死亡，他已步步邁向上帝居住的地方。百年以後，不會有人記得八〇年代誰當過西班牙總理，但天才藝術家——達利，卻會永遠被人記住！

1　見《ACTUAL》雜誌，1983 年 6 月 24 日出版，第 17-18 頁，〈文化部擔保達利的偽畫〉文中表示：「達利受健康情況影響，連他的畫冊試版都無法親自審閱，如何能畫出 1982 年及 1983 年的作品？」

2　見《EL PAIS 報》，1983 年 6 月 25 日，「達利回顧展的作品，沒有一張少掉達利的簽名……」

3　見《ACTUAL》雜誌，1983 年 7 月 1 日出版，第 14 頁，「令我們懷疑的是他的畫作，並不是簽名……」。

4　約四元西幣兌一元台幣。

5　律師兼秘書及發言人 Miguel Domenech、律師 Robert Descharnes、畫家 Antoni Pitxot、司機 Arturo Caminada。

6　這句話是出自當時的女歌星 Maria Goy，她在拒絕她的愛人企圖跟她上床，將之推出窗外所唱的歌詞。

7　西班牙文化部此舉的主題是「參觀美術館」（Visite Los Museos），特意在民間推廣「藝術接觸的教育」，鼓勵民眾多參觀美術館，除介紹達利之外，還有米羅、畢卡索、胡安・格里斯、達比埃、畢歐拉（Jose Viola），都是西班牙籍的藝術家，這次選出的作品有：《Galatea de las esferas》、《Gala con dos chuletas sobre el hombro》、《La leda atómica y Dali y Gala levantando la piel de mar》，在這些作品上，都特別印上「卡拉萬歲」（Viva la Gala），也是紀念卡拉的逝世，5 月 13 日由市長在市中心的太陽門，撒下價值 25 萬西幣的花瓣揭幕式，正式開展。

8　原文為加泰隆尼亞文—Etre dieu。

9　從 1931 年至 1936 年，共有 9 次重要展覽。

1940
達利離開歐洲到美國維吉尼亞州，後來定居於加州海濱，在美國逗留至1948年。
二戰爆發

1943
達利建構著名的《梅·蕙絲頭像之屋》。

1945
達利開始了他的「核子」或「原子」時代。為希區科克的影片《著魔》設計夢境場景。
美國在廣島投下原子彈

1948
回到歐洲永久定居在利加港。

1950
為回應其妹妹的書，達利出版了《備忘錄》一書。
波洛克，《秋天的韻律》

1952
在美國的七城之旅中演講「核的奧祕」。受託紀念但丁誕辰為《神曲》作103幅插圖。
貝克特，《等待果陀》

1958
發起「視覺藝術」，探尋視覺和錯覺效果。卡拉與達利在西班牙的「天使教堂」結婚。
強斯，《三支旗子》
巴斯特內克，《齊瓦哥醫生》

1960
超現實主義者們發表《我們聽到的不是那樣》一文，以反對達利參加在紐約舉辦的國際超現實主義展覽。開始著手於《薩爾瓦多·達利的世界》一書的寫作。

1964
達利被授予天主教依莎貝拉大十字勳章。《天才日記》一書出版。
湯比利，《無題1964》

1968
出版《達利的激情》。

1971
主要由莫斯藏品組成的克利夫蘭達利美術館正式開館。

1974
建於故鄉費格拉斯的達利美術館開館。
磯崎新，木島屋
索忍尼辛，《古拉格群島》

1982
在美茵河畔的法蘭克福斯德博物館舉辦回顧展。達利出席佛羅里達聖彼得堡達利美術館的開館儀式。在陪伴了達利50年之後，卡拉於5月10日逝世。完成最後一幅畫作。妻子死後，達利遠離社交界，將自己封閉在布波堡。
戈柏，《貓乾草》

1989
達利於1月23日去世，享年84歲。

達利年表

DALI

瘋狂人生

達利小傳

作者　　　林惺嶽
責任編輯　陳柏谷
執行編輯　劉綺文
行銷企畫　林秀卿
設計　　　GINA 李激娘

發行人　　簡秀枝
經理　　　陳柏谷
出版者　　典藏藝術家庭股份有限公司
　　　　　地址：104 台北市中山北路一段 85 號 3、6、7 樓
　　　　　服務專線：886-2-2560-2220 分機 300 ～ 302
　　　　　傳真：886-2-2542-0631
　　　　　劃撥帳號／戶名：19848605　典藏藝術家庭股份有限公司

總經銷　　聯灃書報社
　　　　　地址：103 台北市重慶北路一段 83 巷 43 號
　　　　　電話：886-2-2556-9711

製版　　　崎威彩藝
初版　　　101 年 6 月
ISBN　　　978-986-6049-21-7
定價　　　新台幣 280 元

國家圖書館出版品預行編目 (CIP) 資料

瘋狂人生：達利小傳 / 林惺嶽作. -- 初版. -- 臺北市：
典藏藝術家庭, 民 101.06
　面；　公分
ISBN 978-986-6049-21-7(平裝)

1. 達利 (Dali, SaLvador, 1904-1989) 2. 傳記 3. 藝術家 4. 西班牙

909.9461　　　　　　　　　　　　　　　　　101010825